# 庞卡铅笔人像画法基础范本

庞 卡 ◎ 著

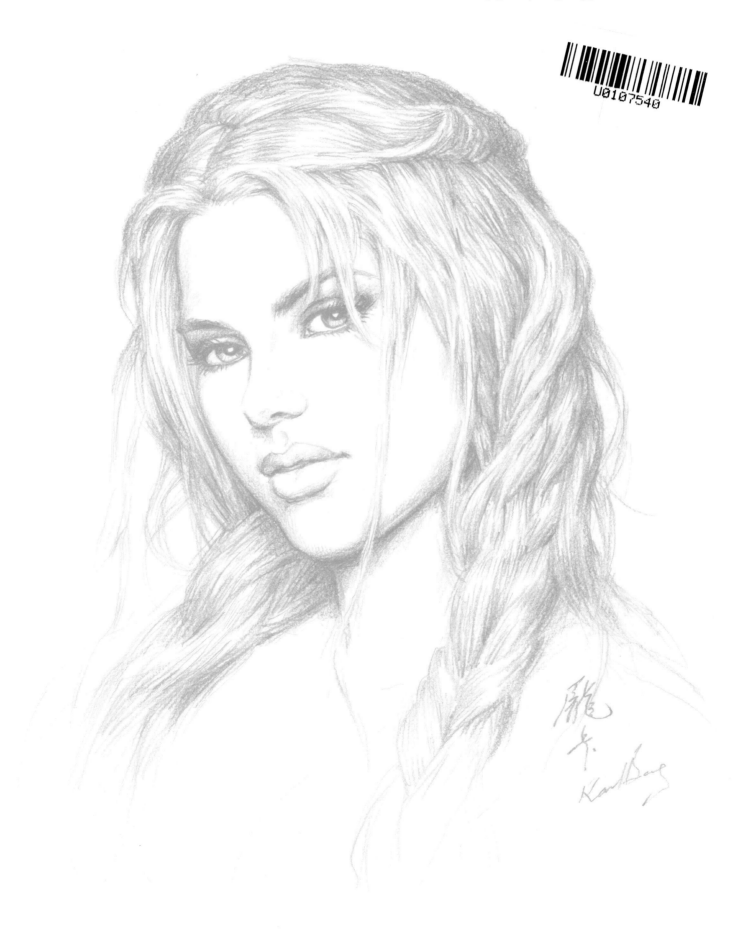

上海人民美术出版社

# 目　录

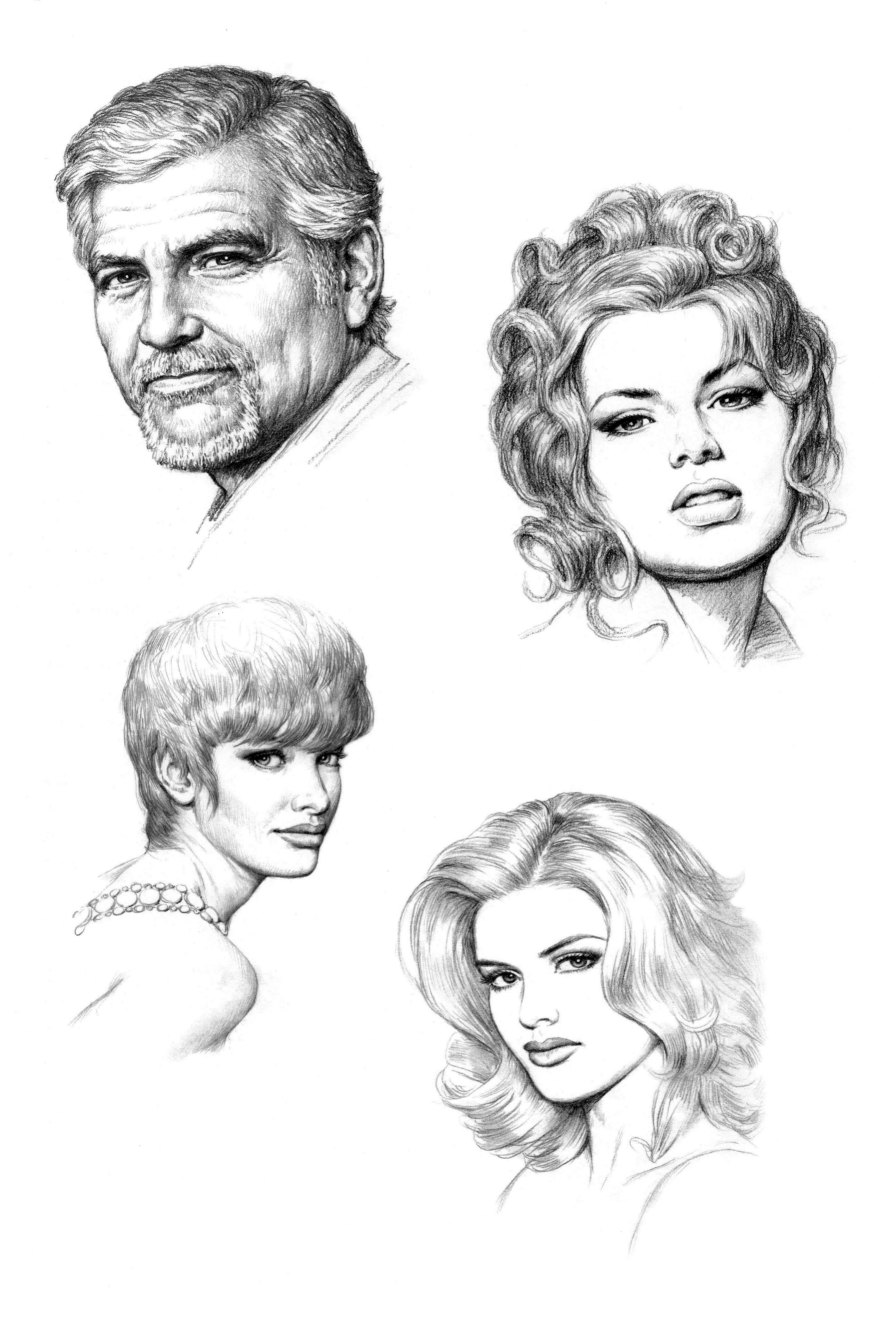

# 前　言

人物画在实用美术中一直占有重要位置，现代社会的网络信息日趋普遍，在交互设计、工业设计、游戏设计、娱乐设计等领域的人性化不断增强，也更要求我们实用美术工作者要具备画好人物画的能力。人像是人物画中首先要掌握的，也是最重要的基本课题。

人像难画，要画得美更难，古今中外许多伟大的艺术家都在不断尝试追求、塑造各种女性形象的美。在我国，很早就有人物画家描绘美女形象，最初出现在宗教神话题材里，例如《阆苑女仙图卷》《洛神赋图卷》《七十二神仙图卷》等，那些画中的女神都是作者理想中的美女形象；之后有画王公贵族生活题材的，例如《虢国夫人游春图》《挥扇仕女图》《簪花仕女图》《韩熙载夜宴图》等，画中的贵妇淑女，包括乐伎女侍，个个都是当时的时尚美女；更有传说在宫廷中，有画师专门写生美女画像，供帝王按图选妃。延续到近代，著名的人物画家都有仕女画杰作留世。

再看西洋美术历史：从古希腊罗马的维纳斯、雅典娜等神话女神，到欧洲文艺复兴时期的圣母、天使、蒙娜丽莎，也都是当时社会公认的美女形象。19 世纪末 20 世纪初，在欧洲兴起了为社会发展服务的"新艺术运动"，许多艺术家参与其中。他们美术作品中的美女形象，包括时装模特、女侍舞娘等社会上的职业女性。他们的美术作品走出了皇家沙龙展览馆的桎梏，装饰在酒店、厅堂的建筑之中，更有印成年历、海报、广告，出现在城市的街头巷间，走进大众社会，走进家家户户。"实用美术"就这样随着时代潮流一起蓬勃发展，同时也产生了美女画专门画种及画家。

我在创作中体会到，要画好人像、要画好女性美的形象，首先要明确观念与注意方法。明确观念，就是要明确一切艺术创作都是为社会发展与大众需要服务的，我们的审美观不要脱离现时社会大众的审美标准。对于美女的审美标准，是会随着地域、民族、时代不同而不同，我国唐代《簪花仕女图》中精致描绘"广

眉、高髻、体形肥胖"的美女，正是反映了当时社会对女性的审美标准。我们创造的人像美、女性形象美，要能得到现在社会大众的喜爱。艺术源于生活、高于生活，我们创作的美，要能引领社会正能量的美，如果作品脱离生活、不能被大众接受，一切努力不是都白费了吗？

注意方法，有学习方法与表现方法两个方面。关于学习方法，我认为初学者最好能从临摹开始，这样容易上手。

我正式学画，就是先临摹了张充仁先生从欧洲引进的一套铅笔画范本。我从线条练习、简单的方圆图案开始，很快就能掌握画图的基本规范。至于表现方法，我根据自己的创作经验，总结了六个字，即是简单、准确、漂亮（美）。

简单，是把复杂的人像，提炼概括成简单易记的形体，用有层次的铅笔线条画出对象的轮廓，再加上少许阴影就可以了。

准确，就是坚持写实，不要过分夸张变形。只有形体准确，才能漂亮。

漂亮，就是努力追求、创造现在社会的时尚美感。各位经过临摹、反复练习，掌握这种简单表现画法，到以后画写生人像时，不要受现场复杂的光影干扰；在参照人像照片时，也不要被照片中琐碎的细节迷惑。不论在什么场景，我们都要坚持最初的简单画法。

当然，各位在临摹、练习、创作过程中，一定会总结出自己的学习方法，也会形成自己的表现风格。

我在退休后教学生画人像时，将难画的部分，如眼睛、发型等，提炼简括成几个步骤，给学生临摹练习，很有成效。这本书中的有些图例是我的创作素材，画得还不够工整。另外，其中部分原画是用小幅尺寸画的，放大后难免出现粗糙、瑕疵，还请包涵、见谅。

最后，感谢上海人民美术出版社的编辑老师，把我的零杂画稿整编成书出版，相信一定能对自学美术的朋友们有所帮助。

<div align="right">庞卡　2022 年 4 月于洛杉矶</div>

# 第一章 头部解剖

头部的外貌和轮廓，应根据头颅骨的组织形状不同而有所变化。我们要掌握人像外形，必须了解它的内部结构。

## 一、头部基本结构

观察正、侧面的头骨，有助于我们理解面部所出现的凹陷和凸起。这里我们可以看到眉骨、颧骨、下颌骨、下巴突出的硬骨，以及眼睛周围和颧骨下面的凹陷区域。

男女的头颅骨是有不同的。男子的头骨比较粗大，而带方形，女子的比较狭小，而带椭圆形。

小孩、成人、老人的头颅骨比较。小孩的下颌骨尚未发育，所以很小；老人的下颌骨已经退化，并由于牙齿脱落的关系，所以比较平。

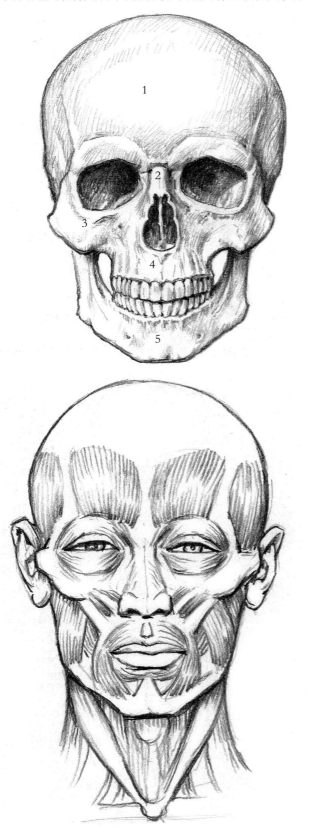

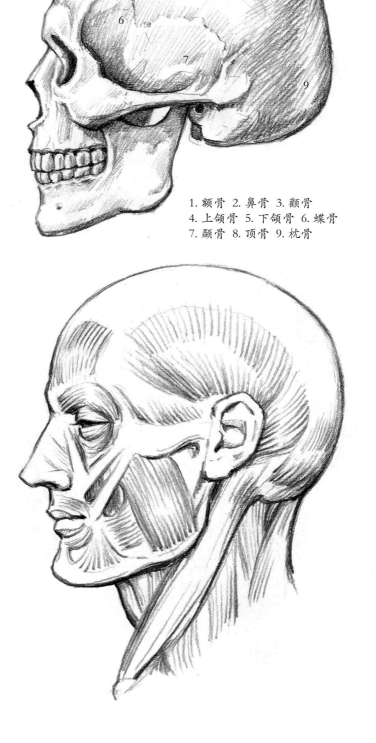

1. 额骨 2. 鼻骨 3. 颧骨
4. 上颌骨 5. 下颌骨 6. 蝶骨
7. 颞骨 8. 顶骨 9. 枕骨

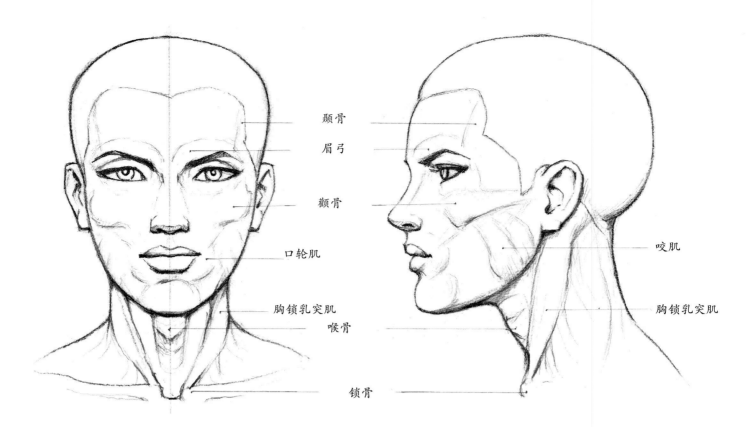

颧骨
眉弓
颧骨
口轮肌
胸锁乳突肌
喉骨
锁骨
咬肌
胸锁乳突肌

## 二、头部画法

### （一）头部简形与五官位置

头部是人像画中的主要部分，它包括眼、耳、口、鼻、眉，能表现思想情感，又有各种神情的变化。这让初学者觉得很难捉摸。但是，在我们了解了面部的画法以后，它就显得比较容易掌握了。

首先，我们应该有一个总的认识。整个头部是一个以长方形立体为基础，以椭圆形为外形，而正面有着三角形的结构。人的正面像个竖直的椭圆形，侧面像一竖一横两个椭圆形。把人的头想象成一个大头朝上的鸡蛋（正面像）。眼睛位于鸡蛋的中部，鼻子处于眼睛和下巴的正中间，而鼻头和下巴连线的中点是嘴巴所在的位置。

这些比例形成了一个较为精确的基本框架，但要牢记一点：每张脸都有自己的特色——有些人的额头高，有些人的脸比较窄，有些人的下巴长，等等。起笔时先用轻淡的线条勾出基本轮廓，画就不会脱离正轨，之后只需对画进行微调即可。

头部的正面是椭圆形的。

### （二）五官的理想比例

其实人的脸部与人体各部位，都没有一定的比例，每个人长相不同。这里只是设定一组简单易记的理想比例，让初学者更容易入手。

1.青年人以眼睛为中线，年幼者向下移，年老者稍上移。

2.眉毛上端、鼻子下端、下巴、胸锁骨凹之间相同等分。

3.嘴唇下端在鼻下端与下巴之间的中线位置。注意侧面像的鼻尖与下巴间的斜线，嘴唇最好不要碰到斜线。

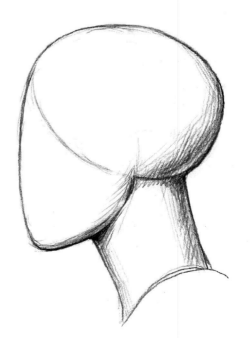

侧面就成为两个交错的椭圆形，横着的是脑壳，竖着的是脸部。

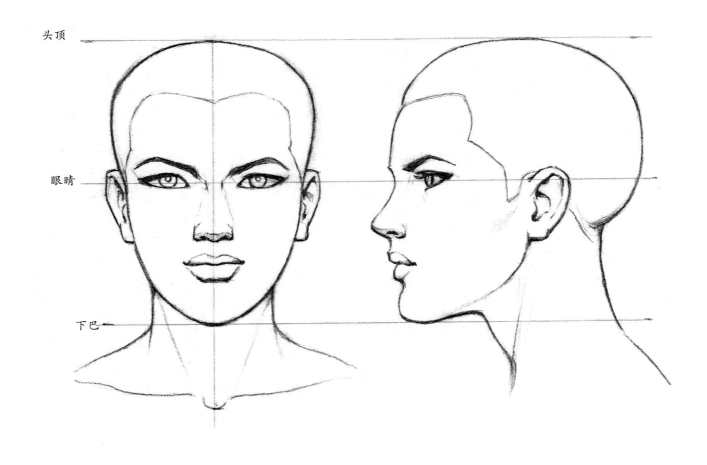

头顶

眼睛

下巴

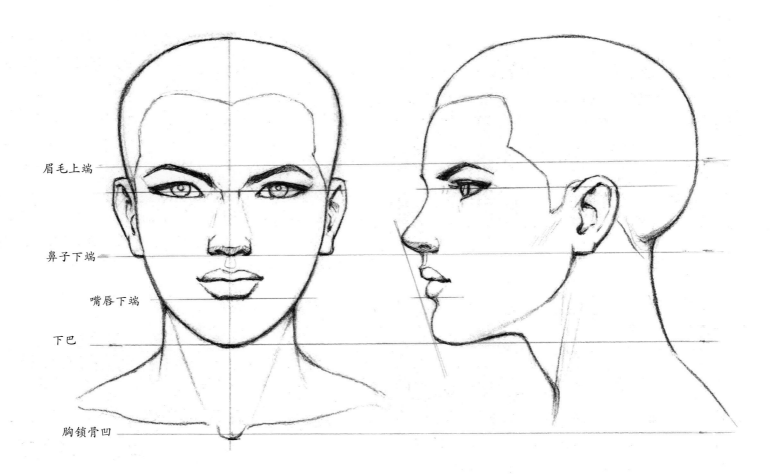

眉毛上端

鼻子下端

嘴唇下端

下巴

胸锁骨凹

### （三）面部的观察方法

对五官的结构及画法有所了解并反复练习后，接下来就可以进行脸部练习了，就是把五官组合在一起。

对于眼、耳、口、鼻、眉等有关各部，可用各种观察的方法来校对、测量，这样就可以把对象画得更准确。下面是各种检验的方法：

1.校对眼睛和鼻子构成的三角形（从眼角到鼻尖或鼻翼两者都可），鼻尖一般成直角，鼻长成锐角，鼻短成钝角。

2.外眼角到嘴角的距离，等于外眼角到耳部的距离。

3.两只眼睛的外眼角连线、从左眼外眼角贴着左侧鼻翼到上嘴唇的正中的连线、从右眼外眼角贴着右侧鼻翼到上嘴唇的正中的连线，这三根线条组成的是一个等边三角形。

4.两个内眼角与两个嘴角的连线加上两个嘴角的连线，再加上两个眼角的连线，这四条连线组成一个等腰梯形。

5.鼻尖到耳部的距离等于眉际到下巴的距离。

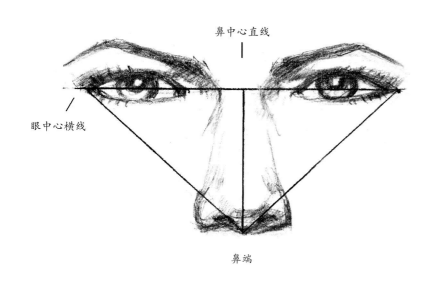

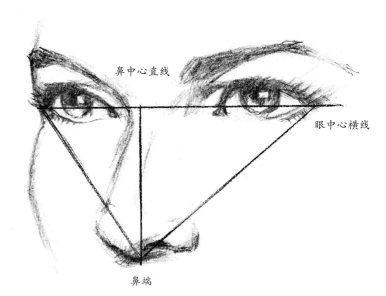

## 三、眼睛与眉毛的画法

在大多数肖像画里，眼睛是一个主要特征。对于人物肖像，了解眼球的基本结构是有益的。眼睛作为一个完整的球体，虽然它的可见部分很少，但这个球体会对不同视角下眼睛的样子产生影响。上眼皮有一定厚度，切记不能把眼皮画成一条线，而是要画出有深浅变化的面。睫毛的阴影投射在眼球上，这里的阴影和瞳孔要画得深，才会有立体感，使得眼睛有神。下眼睑受光，画出下眼睑受光面的深浅变化。根据光源不同，眼睛里的高光形状、强弱都不同。

画侧面人像时，两眼会产生透视变化，并非大小一样。远处的比近处的小，注意近大远小。两眼的最高点也不一样，注意两眼眼角的斜度变化。

眉毛长在眼眶上方、眉弓骨之上。眉毛的生长方向：由眉心至眉尾，先上后下，眉头至眉峰部位（三分之二处），眉毛朝上生长，眉峰至眉尾部分（三分之一处），眉毛朝下生长。男性眉毛画得粗犷些，女性眉毛可画细巧些，老年人的眉尾稀疏。一些初学者在画眉毛时，往往太拘泥于写实，画得太仔细，结果感觉上反而不真实。如后页图所示，用简单的几笔来描绘眉毛，感觉上会显得更自然。

**对眼睛的一些理解**

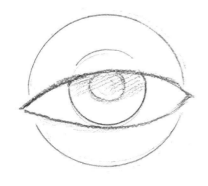

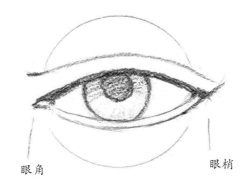

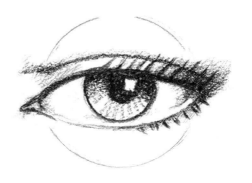

1.眼球由上下眼皮包着，睁开时露出眼黑。

2.眼皮有厚度，上眼皮有阴影，要画深；下眼皮受光，要留白。

3.上眼皮加上睫毛，稍画眼影，可画深些；下眼皮用下睫毛衬托。

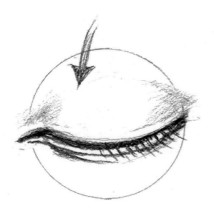

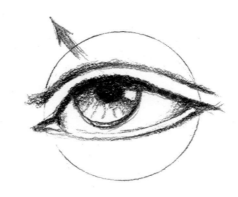

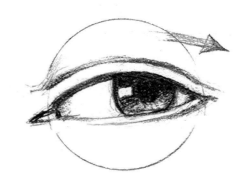

4.闭眼睁眼都是上眼皮在运动。

5—6.睁眼时上眼皮运动，下眼皮变动不大，随着眼黑视角不同，上眼皮包裹眼黑的弧度也不同。

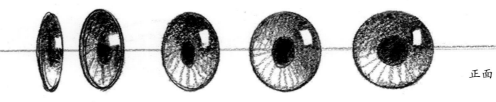

侧面 　　　　　　　　　　　　　　　　　　　　　　　　正面

7.眼黑是扁圆形，转动时会有透视变化。正面为正圆形，侧面呈长椭圆形，瞳孔随着角度的变化而变化。

**当头转动时，眉毛与眼睛之间的变化**

画正面眼睛时，应眼睛左右相等，眼角钝，眼梢尖长，眉头粗，眉尾细。

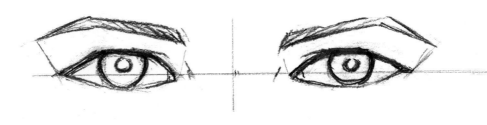

当肖像六分侧时，由于透视变化，右眼稍变圆钝，右眉头变细，并靠近右眼角，右眉尾缩短。

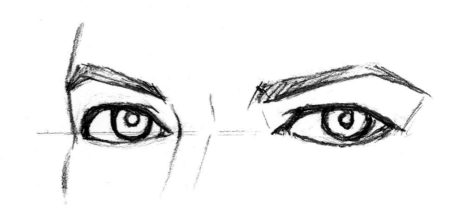

当肖像八分侧时，右眉头变更细，与鼻梁线连接，遮住右眼角，右眼梢及右眉尾则完全看不到，左眉头与左眼角左右间距增大。

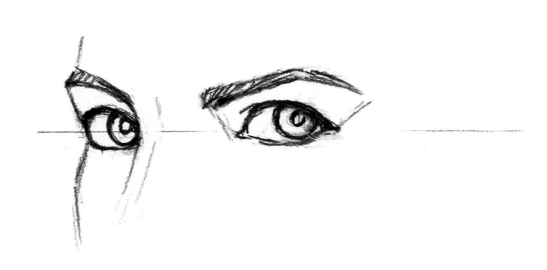

**眼部的画法**

1. 淡淡地画出位置及轮廓；

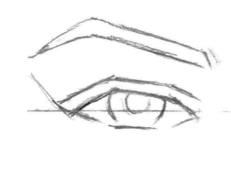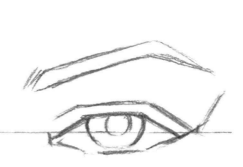

2. 先左后右（用左手则先右后左），深深地画出上眼皮线；

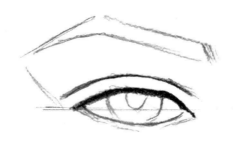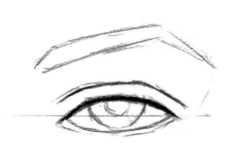

3. 左右同时进行，逐一画出对称的双眼皮线、眼黑、眉毛等；

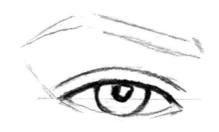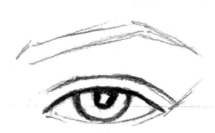

4. 从淡到深逐渐加阴影；

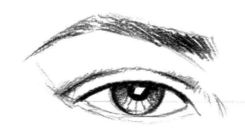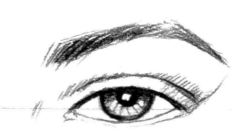

5. 眼梢画深，最后画深黑的眼睫毛。
　一定要按步骤，多练习眼睛的画法！

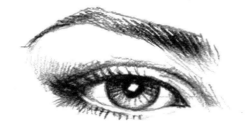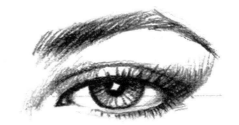

## 眼部的画法练习

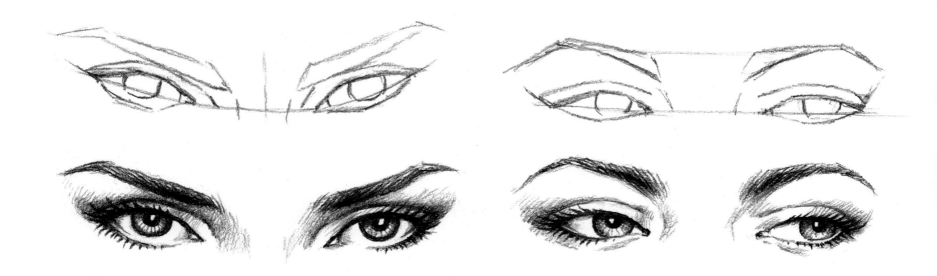

眼睛是人像画中最主要，也是比较难画的部位。我们要按前面画眼睛的五个步骤进行，注意左右眼要同时进行。这是幅正面肖像但略带俯视，所以眼睛的眼梢向上吊起，上眼皮阴影要更重些，根据透视原理，一小部分眼黑被上眼皮遮盖。

这幅也是正面眼睛，模特的头略上仰，眼珠向左斜视，注意双眼皮要留出一定间距。

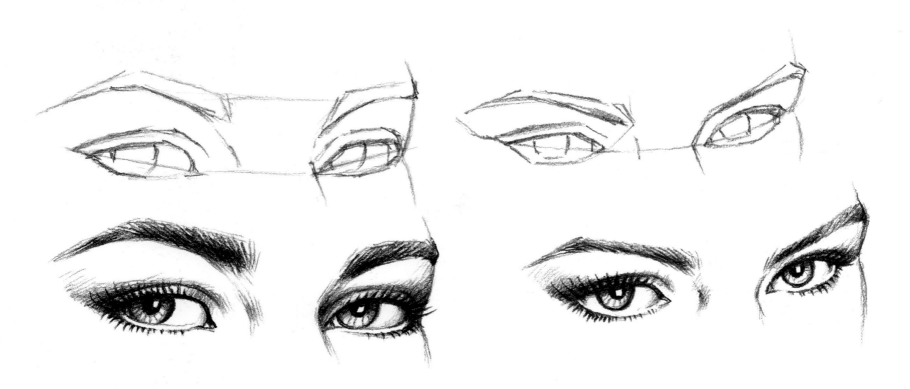

眉头较粗深，转入眼窝阴影，所以眉头下半部分要画深，眉尾转折处要浅一些。

这是一幅左半侧的人像眼睛。由于透视关系，左侧眉头较右侧更细，眼角更靠近鼻梁，两眼眼珠都向右上方斜挑，上半眼珠被眼皮遮挡，注意眼白不要露太多。

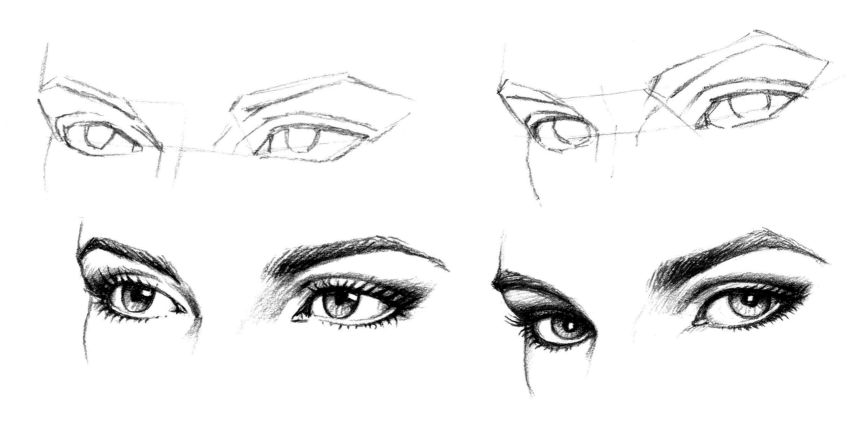

　　这是一幅右半侧的人像眼睛。模特的眼睛直视前方，同样因为透视关系，右侧眉头较左侧更细，更接近右眼角和鼻梁，右眼要比左眼短一些，右眼梢与左眼梢相比也更圆。

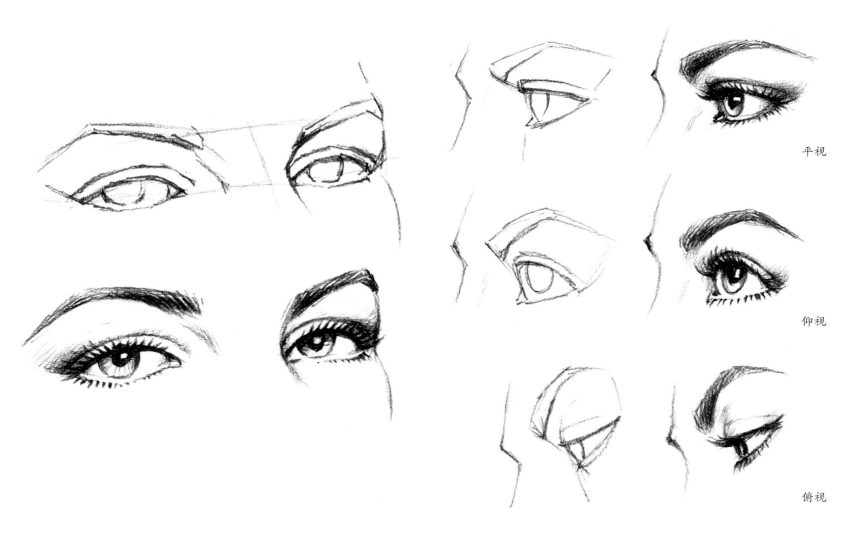

平视

仰视

俯视

　　以上两幅的模特眼部都带了浓妆，刻画时可以加强眼线和睫毛的用笔。瞳孔要画得黑一些，注意留出中间的反光点，下眼球的着笔要少，这样能表现出眼球的立体感。

　　全侧面的眼睛呈三角形，几乎看不到眼角，由于透视关系，眉头的位置转到了眼睛前上方。模特的鼻梁越高，离眼睛前后距离越远。

## 四、鼻子的画法

鼻子有别于眼睛，正面的鼻子似乎更难画，初学者经常用打阴影来表达向前伸展的鼻子。如果鼻头高，鼻底就要画得深，这样鼻梁可以画得简单一点，使鼻子显得立体。画正面鼻子时，切忌把鼻梁两侧画成两根明显而清楚的直线，应该把受光的那一面的线条省略或画得淡些。

画鼻子的时候要把鼻下阴影也画出来，还要注意光源和阴影朝向，以增加鼻子的立体感。作画时不要把鼻孔画得太清晰，注意鼻孔不是正圆形，鼻翼将鼻孔包裹住。鼻小柱不要画得太宽，注意左右要对称。如果模特是鹰钩鼻，那么鼻尖下方的肉头可以画得突出一些。

不同人群的鼻子轮廓都会随着其特点而变化，女性鼻子特征是鼻梁弯一点，鼻头尖一点，整体画得小巧一点，鼻翼两侧的肉头少一点。例如，欧洲女性那样又高又窄的鼻梁就会显得很小巧、好看。男性鼻子相对于女性要大一点，鼻子上的肉头饱满一些，这样会显得俊俏些。

不同年龄段的人，鼻子的特点也不一样，年轻人皮肤紧致，而老年人皮肤松弛下垂，两者质感不同。

鼻端分鼻尖和鼻翼两部分，画半侧面时，鼻梁到鼻尖的线条不能和侧面鼻翼外端的弧线相连接。对鼻子要有立体的理解，鼻梁鼻尖是受光处，鼻孔这面向下，经常背光有阴影。鼻子侧面和底部是主要阴影区。

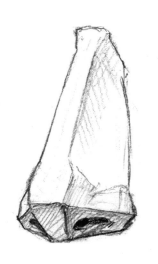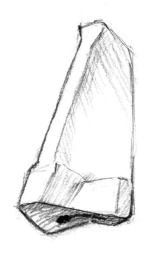

鼻子的三种美形：1.鼻尖下垂；2.鼻孔面水平；3.鼻尖上翘。女模鼻尖上翘为美。

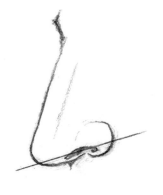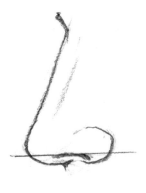

鼻子的画法：1.先画鼻梁中线，再画鼻孔底部及确定鼻下端宽度；2.画出鼻头和鼻孔的轮廓；3.加少许阴影。

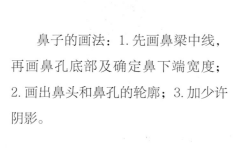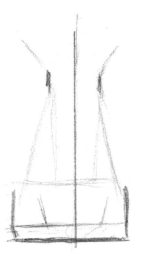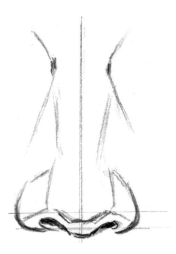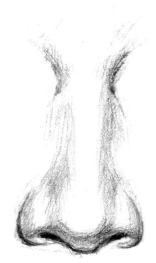

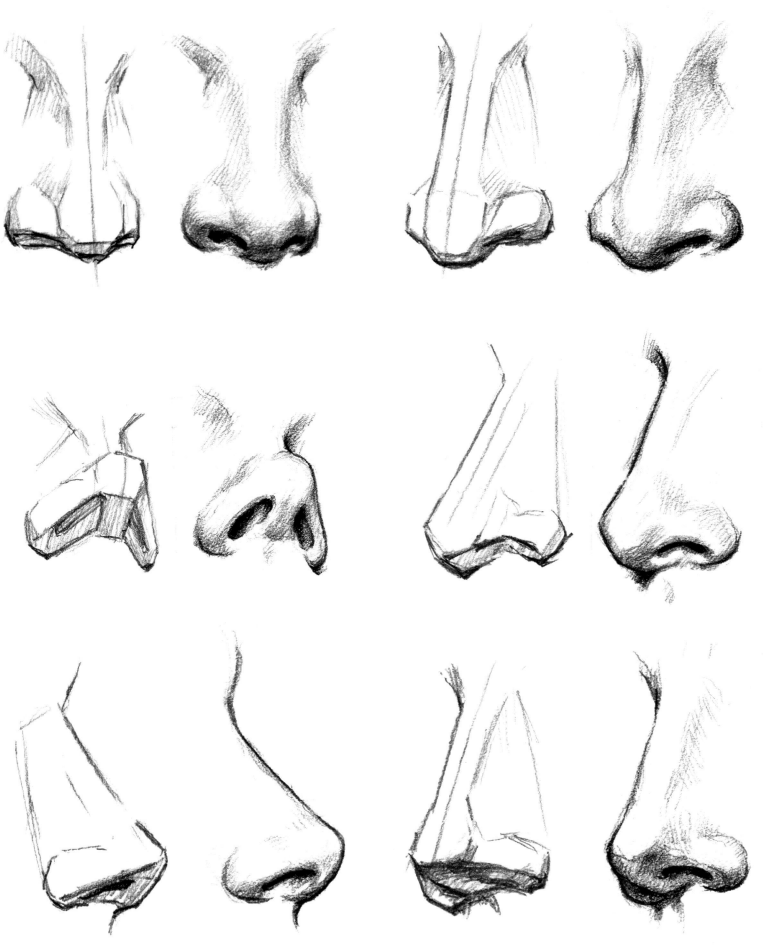

鼻子的各种形态

## 五、嘴的画法

嘴的画法相对简单，先用直线确定嘴的长度，下嘴唇的斜立面画得相对窄一点，而正立面要画方一点，平一点。在画侧面的嘴唇时，上嘴唇和下嘴唇相比要画得突出一些，嘴角要翘一点，总而言之应该把嘴唇画圆为方，使其结构明确，富有立体感。嘴唇应该表现得富有肉感。

嘴张开的时候牙齿不能画得很明显，不应当把它们分开画，而是要将其理解成一个整体。可以先把牙齿的形画好，之后再用橡皮，最好是可塑橡皮，擦淡一些。接近于嘴角的牙齿稍稍带过即可。整体的牙齿应该在阴影中体现，减弱黑白对比。可以画一点点牙肉作为表现力。

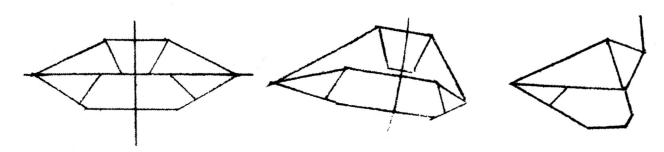

嘴的几何模型

**嘴唇的画法**

1.先画中线确定嘴唇位置；

2.画出嘴唇的大小形状；

3.深入刻画嘴唇的细部特征；

4.加少许阴影，上下嘴唇之间横线、下嘴唇下端端线及嘴角都要画得深，画嘴唇的轮廓线要超过黏膜线，嘴唇要画得丰满厚润。

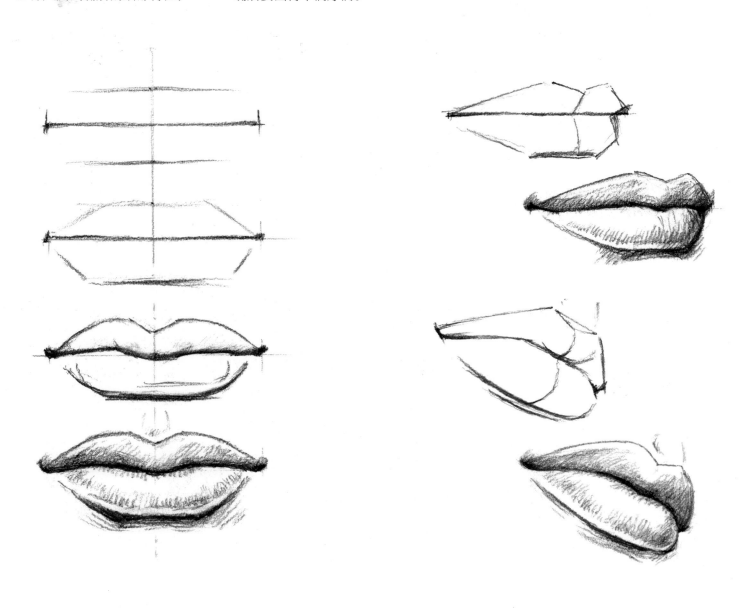

**侧面的嘴巴**

　　侧面的嘴巴有很好的表现力，能画得很饱满，很好看，有肉感。要体现出上唇的上翘和下唇的下垂。画出下唇的阴影，表现出嘴唇的厚度与体积，这样会有立体感。

　　要抓住嘴巴的左右大小和宽窄变化，口裂的穿插起伏变化。

　　通常上嘴唇的颜色要略重于下嘴唇。在画嘴唇边缘时，不能把嘴唇的边缘轮廓勾死，而是要轻轻地画，适当留白，来表现体积。

　　张开的嘴巴，上嘴唇要画淡，两个嘴角张大一点，其画法的要素和闭合的嘴巴一样。

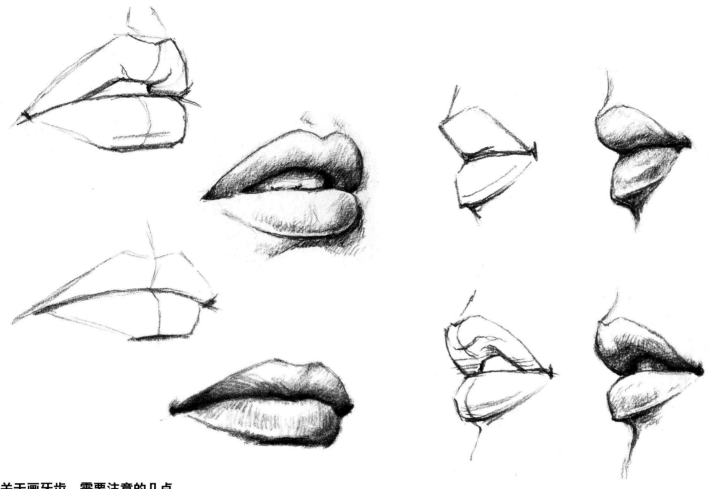

**关于画牙齿，需要注意的几点**

　　1. 牙齿要画在嘴唇里面；

　　2. 牙齿受光面需要留白；

　　3. 用削尖的笔尖隐约画出牙肉及齿尖处间隙。

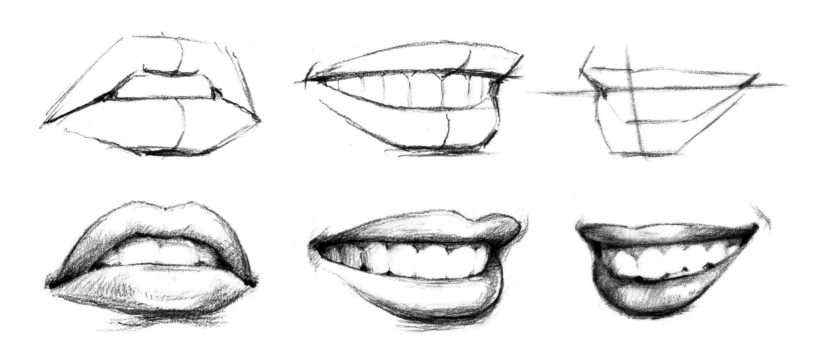

## 六、耳朵的画法

只要搞清楚耳朵里面的结构，将其特征及穿插关系交代清楚，就能画好耳朵。耳朵由软骨所组成，其形状大致可分为上下两部：上部是耳轮，方形带圆而宽大，要画出面的感觉；下部是耳垂，圆而狭小，而且比较柔软、有厚度，需要画出其底部的阴影来体现体积感。

在画耳朵的同时，可以加深鬓角来突出耳朵的体积。需要注意的是，耳朵的形状因性别和年龄而略有区别。男性的耳朵比较大而宽阔，女性的耳朵相对较小而浑圆，小孩的耳朵因软骨部分未充分长成，所以小而较扁。

**耳朵的基本结构与画法**

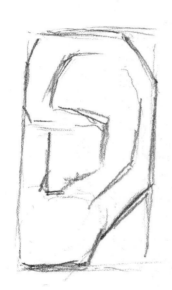
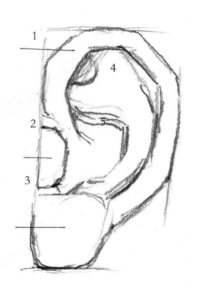
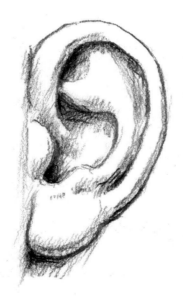
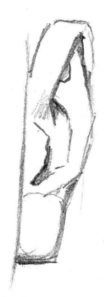

1. 耳轮 2. 小突起 3. 耳垂 4. 对耳轮 5. 耳屏　　　　正面画法　　　　前侧画法

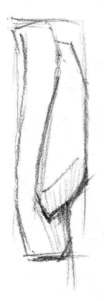
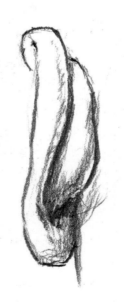
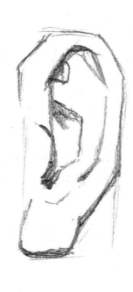
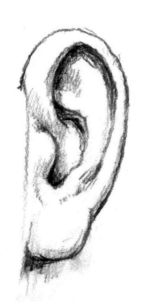
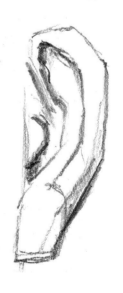

后侧画法　　　　　　前半侧画法　　　　　　后半侧画法

## 七、面部表情

画人像的目的就是要描画对象面部生动的表情，刻画出对象的思想和情感。一般学画人像的人，总觉得表情最难画，这是由于生疏和缺少观察的原因。所以我们对于表情方面，要多练习、多研究、多画，在平日应该多了解各种人物的性格特征，多观察人们因情绪而产生的表情变化。

人的面部之所以有种种表情变化，是由于面部皮下肌，也称"表情肌"的作用所致。表情肌一活动，就使面部皮肤皱缩或伸展，而产生了各种情感的表现。

面部的表情和身体的动作是有一致性的。现在为使初学者容易理解和学习起见，这里列了几张常见的表情，使初学者有一个概括的认识，可作为参考。

人类表情的变化是非常复杂的，所以，初学者不能把以下所举的例子作为呆板的公式来套用。

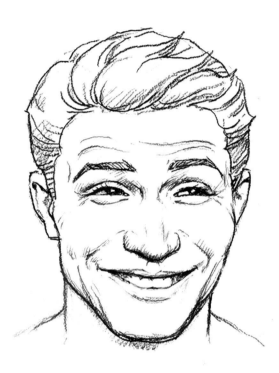

嬉笑：是一种兴奋和热烈的表示。上眼睑向下，下眼睑向上，眼梢眯起，口张大而露齿，颧骨部分提升，鼻唇沟加深而显著，在下眼睑的下部、外眼角处和鼻部产生明显皱纹。

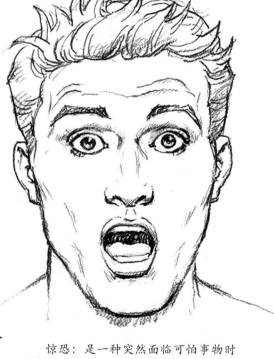

惊恐：是一种突然面临可怕事物时的情感表现。面部和全身都呈紧张状态。

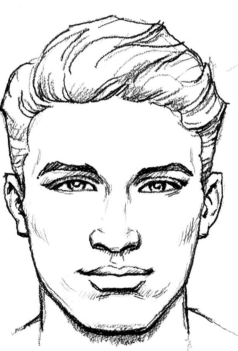

微笑：是一种喜悦和友爱的表示。嘴角随颧骨部分（颧骨肌）上升，下眼睑也因此上升，外眼角加长。

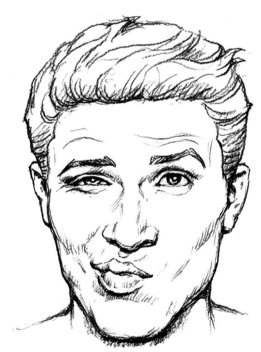

搞怪：是扮鬼脸或俏皮的动作。图例中一侧眉挑起，眼张大，另一侧眉梢低且眼微眯，嘴嘟起。

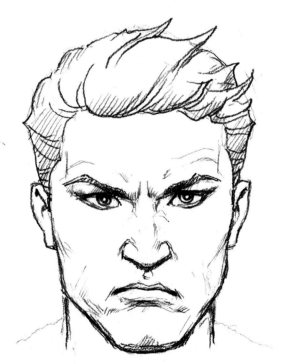

愤恨：是一种突然激发的受辱和恼火情绪。目瞪视，在眉际和鼻上部形成很多皱纹，鼻唇沟加深，嘴角朝下。

## 八、发型的画法

在以上章节中，我们认识了头部、面部、五官的基本结构与画法，现在开始进入发型的画法吧。

人类的发型是多种多样的，特别是年轻女性，最喜欢频繁地变换发型。要精确地描绘眼前的发型，必须拥有敏锐的观察力和简化所见事物的能力。时尚的发型虽然很多，但是基本分为短发、长发、直发、卷发、盘发，卷发又有大小卷之分。你所要做的是描绘一种风格，而不是细致入微地记录。

画头发要掌握方法，要做到线面结合，有虚实和明暗对比。首先，观察发型，给头发分组。初学者若不注意头发的分组与主要结构，即使排满线条，也不能表达重点。比如，短头发要用短笔触，要有深浅和方向的变化；老年人的头发就要适当留白，凸显白发的质感；要注意头发的层次，不能画得过密，头发也有空隙。另外，定型胶可以使一些发型显得更有型，遇到这类情况时，也要注意表现出硬挺的质感。

**单束头发的画法**

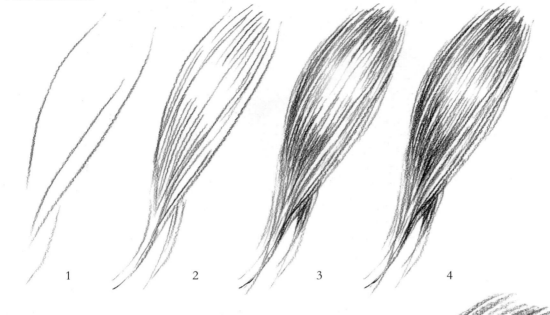

1

2

3

4

1. 画出单束头发的大体轮廓；

2. 进一步描绘头发的生长趋势；

3. 加深头发两侧的色调，并留出反射部分；

4. 调整头发的整体层次，加强立体感。

注意：线条间要留有空隙。

**各类卷发的画法**

发型的难点在于，发型是由无数的发丝组成不同发束，再由数个或十数个不同的发束组成不同的发型。我们知道，一两根发丝是没有立体感的，但是很多根发丝组成的发束，就有型了，有高光及阴影。另外，发束是有造型的，松散有变化，柔软且有弹性，这就是难画之处。

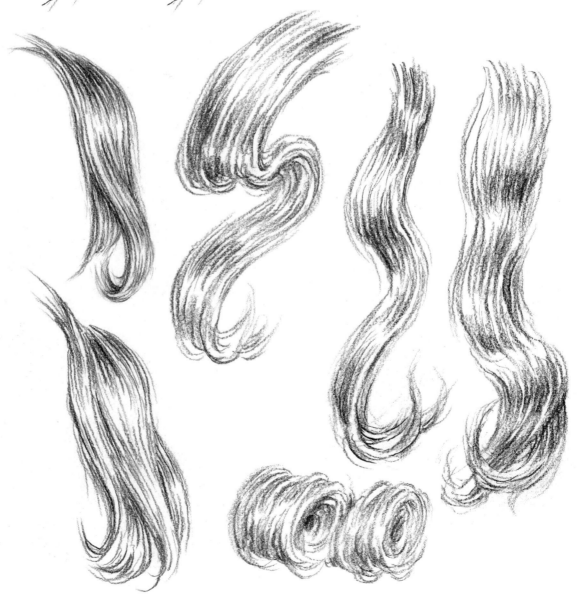

**几种复杂发型的画法：**

长发盘结，头顶头发不规则，
分组松散，发结在头后上方。

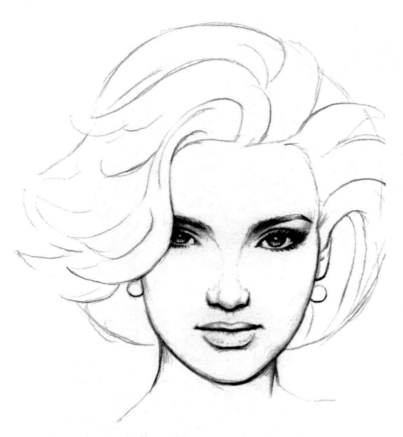

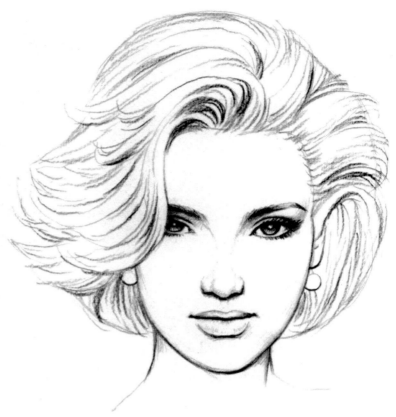

1.简单画出发型轮廓及结构。在这个正面人像中，发型首先是额头一组长发，向右下翻卷遮住半只右眼及右耳。其次是在额头左上角处向后面翻转。

2.简单画出每组发束发丝的趋向方向。每组发束发丝都有各自的趋向方向，简单初步画出，不能太整齐，也不能太紊乱。注意要分出前后上下。

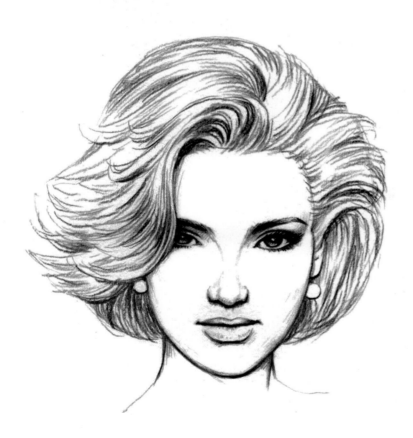

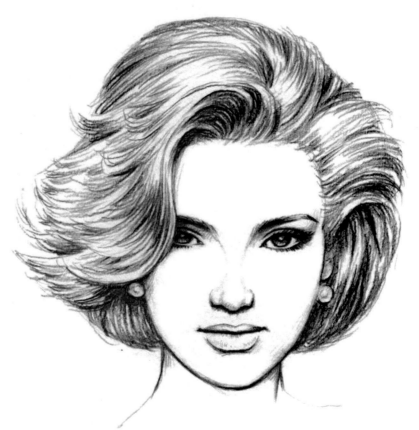

3.保留每组发束的高光，在每组发束的两头渐渐加深，保留高光。发束是弧形的，不同组的发束都有不同的高光部分，只要在发束的两头顺发势方向用线条加深，中间部分就会形成高光。注意线条的起笔与收笔都要轻，这样会有渐深渐浅的效果。线条之间要有空隙，不要太密，因为接着还要画上加深的线条。

4.加深发势的阴影，线条不要太紧密，留出自然的白线条，像发丝的高低。再画出发束之间的阴影、上下前后关系的阴影及投影。

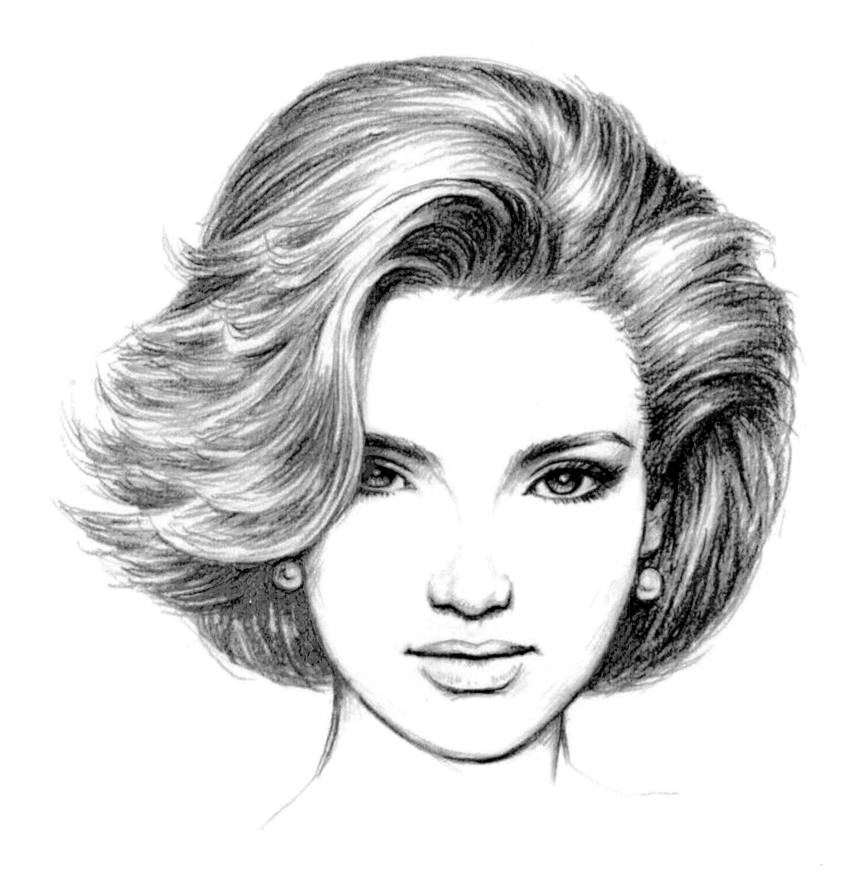

　　5.调整整体光影层次，注意发型的整体有它的受光区、侧光区与背光区。在一般前上方的光源下，整体发型的边沿要较深暗，下面后面会更深。注意生长发丝的发际线与皮肤的接壤处，要由浅到深，不能生硬。

　　最后仔细调整头发与脸部关系的阴影层次。如额头前面披下的弯曲长发，遮住半只右眼，投在右眼上的阴影，以及脸的下半部分及头颈与后面头发的关系，要使发、脸、颈浑然一体，这样才算完成。

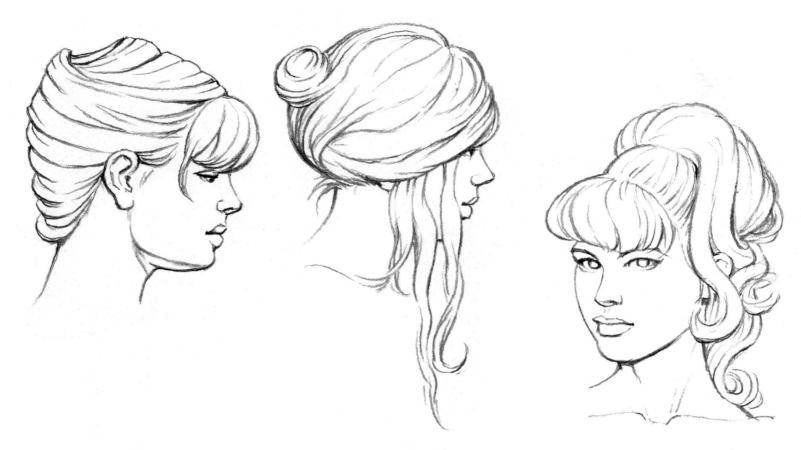

　　1.仔细画出发型的结构及组成，发结的绕法，前刘海、
长波浪边垂发束等，注意分出前后。

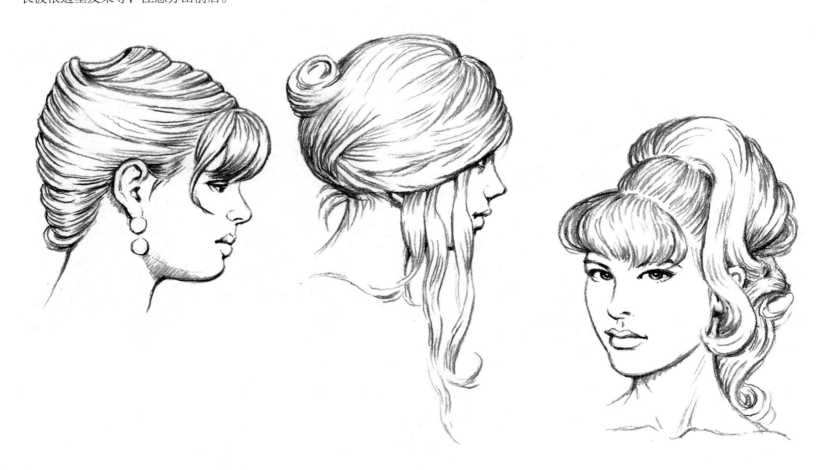

　　2.每组发束的两边加画发势方向，中间是受光部分，
多留白，同时表现出头发的光泽。

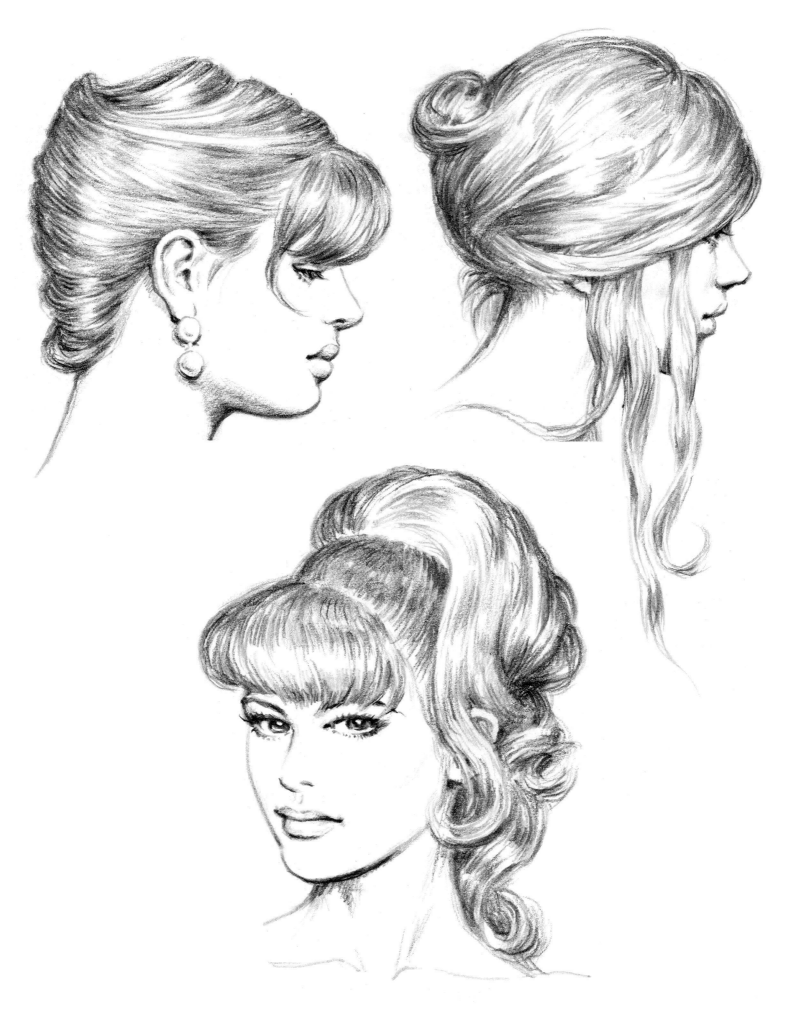

3. 欧美人发色浅色的较多，也较难画，受光部分要浅，层次
变化要细微，每组发束的两边加画发势方向。头发的反光也要
表现出来，要画出头发光泽柔软的感觉。

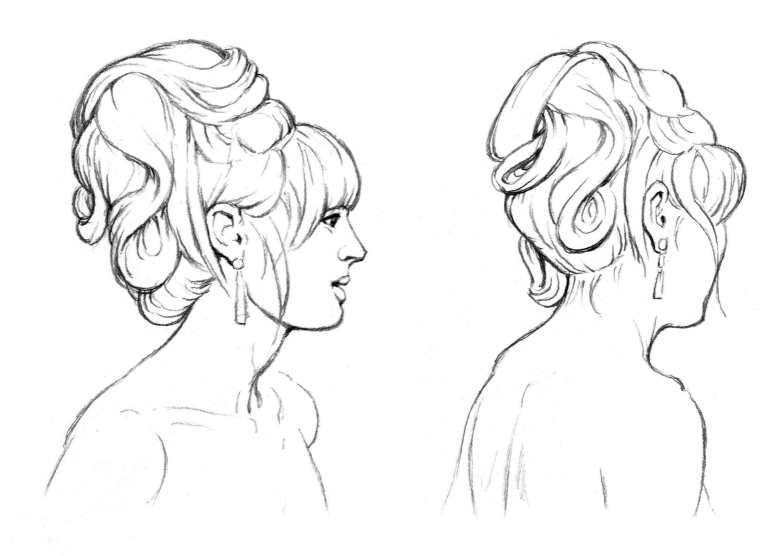

1.仔细画出长发盘结、挑发下垂的复杂发束组合，还有长短不等的前刘海。

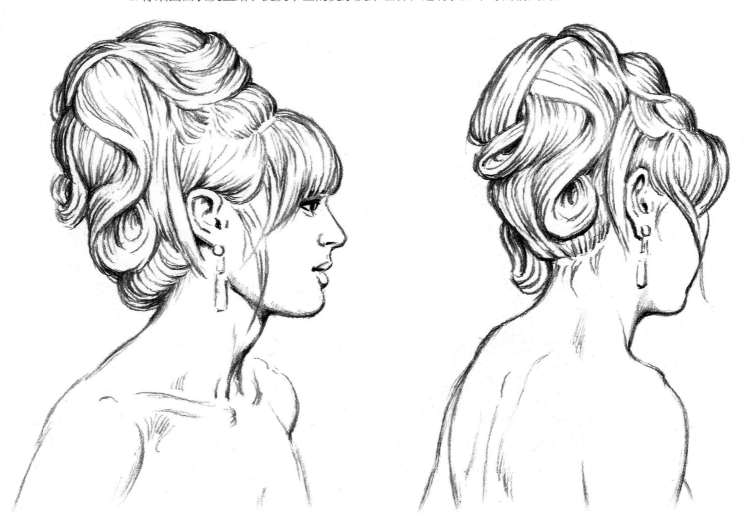

2.用有间隔的排线，画出每组发束的方向与光影，以及发束间的投影，注意整体。

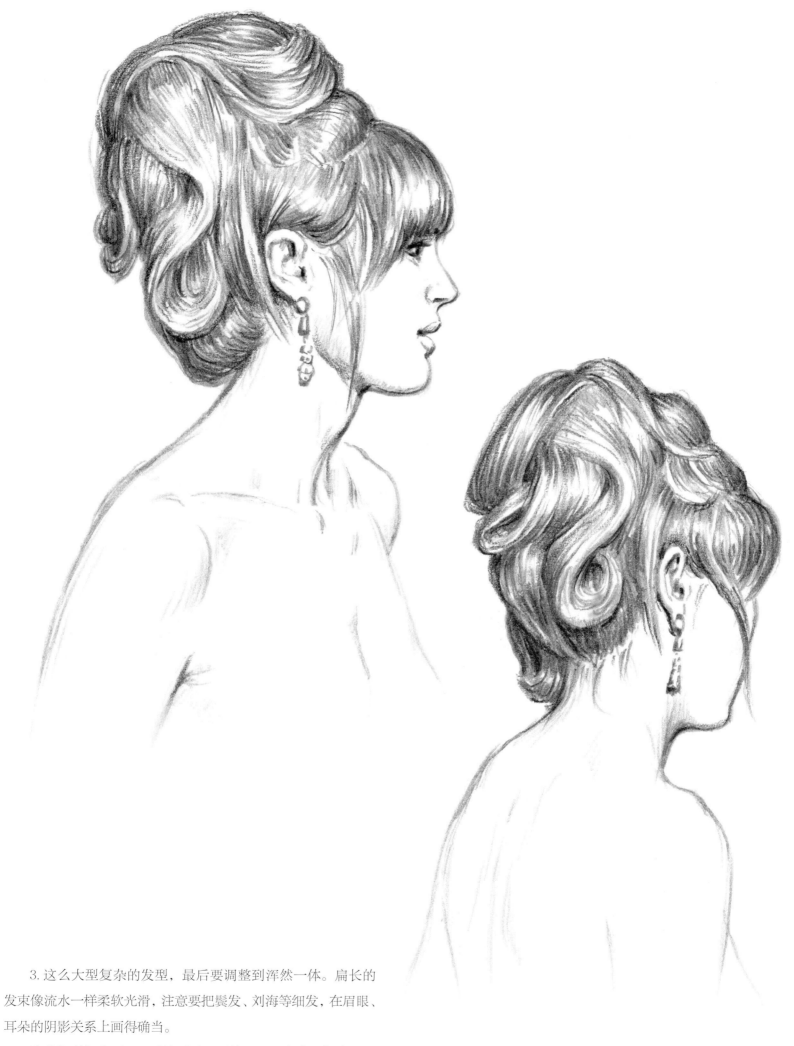

　　3.这么大型复杂的发型，最后要调整到浑然一体。扁长的发束像流水一样柔软光滑，注意要把鬓发、刘海等细发，在眉眼、耳朵的阴影关系上画得确当。

　　这种发型很难画，可以放到以后再练习，现在先了解步骤画法，弄懂后，再复杂的发型，都能按步骤一步步画出。

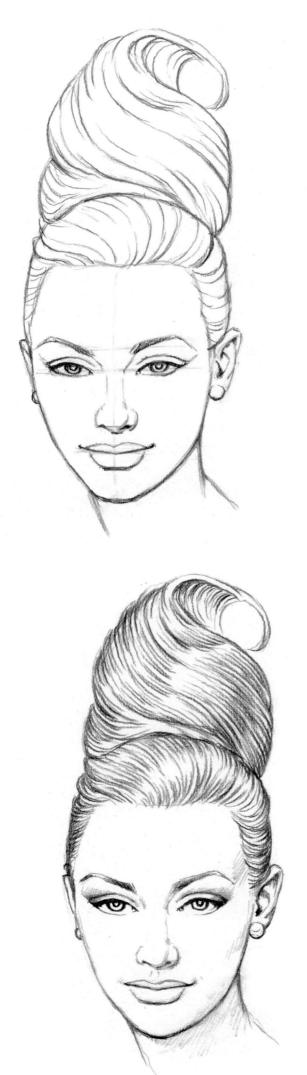

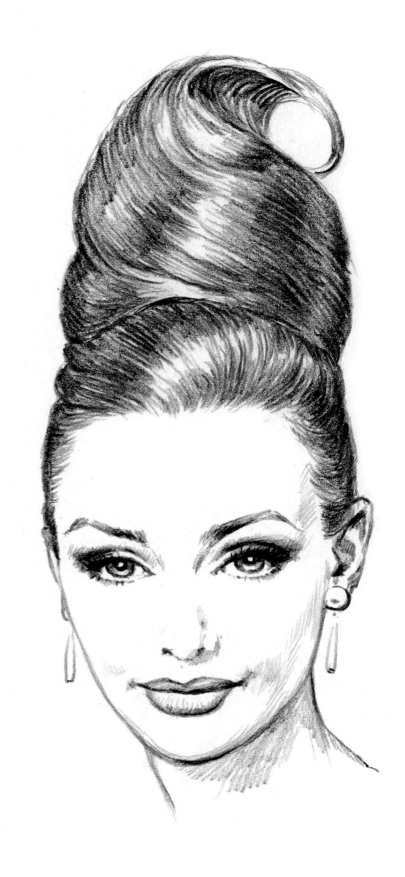

长发整齐光洁地盘旋于头顶，
注意留出高光与左右两边的反光。

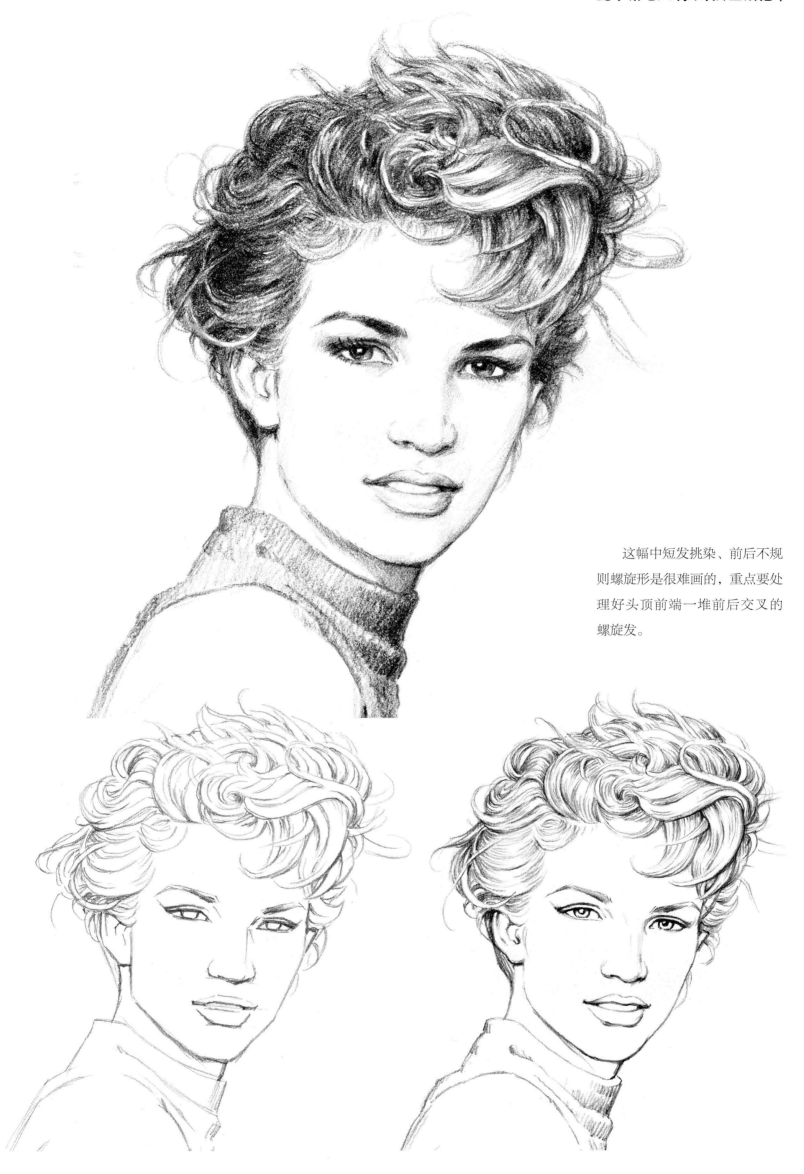

这幅中短发挑染、前后不规则螺旋形是很难画的，重点要处理好头顶前端一堆前后交叉的螺旋发。

# 第二章 简单的头像练习

## 一、画头像步骤

这里以男青年头像作范例，因为男青年的脸部轮廓块面比较硬实分明，发型相对简单，发际线一目了然，这样可以把重点集中在脸部。我们把模特看成一个个简单的形体，按先整体再局部，然后再整体的绘画的节奏。首先，确定头部及五官的正确位置，然后，抓住模特特征，仔细刻画，最后略施些阴影即可。

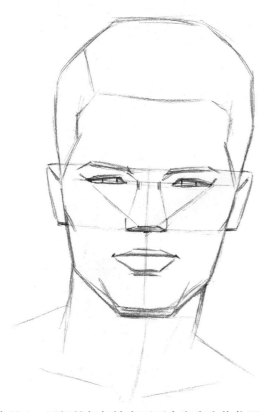

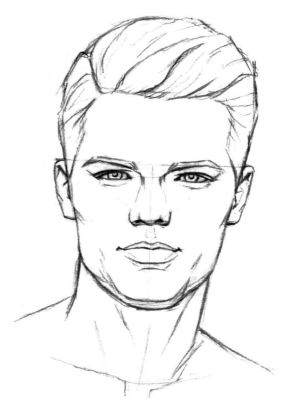

步骤1：用铅笔轻轻地在画面中定出人像位置，注意构图，不要过大或太小，画面上方空得少些，下方多留些空间，这样不会在视觉上产生头像下沉的感觉。

步骤2：利用辅助线，用直线定五官的位置，然后画出基本轮廓与面部特征。

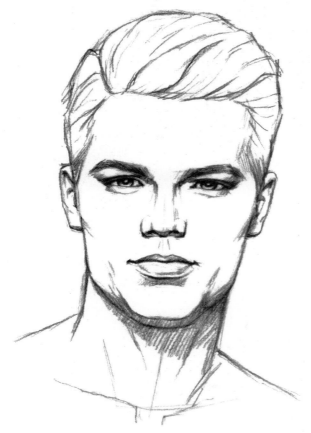

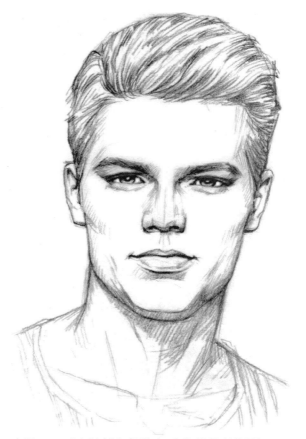

步骤3：进一步深入刻画五官与发型。

步骤4：画出脸部各部位与头发的简单阴影。

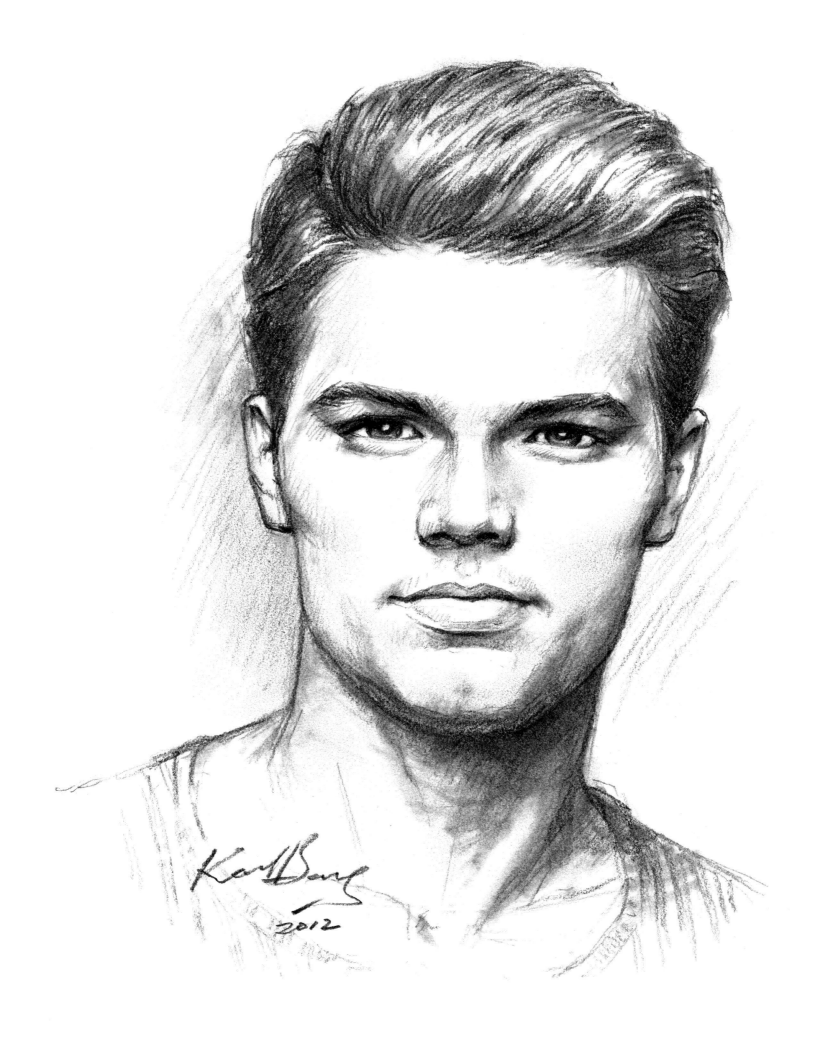

步骤5：画完整全部阴影，并调整层次。画到这里，可以说一幅简单的头像速写已经完成。如再进一步，根据人像结构和光影，深入刻画并丰富层次，背光面的阴影可用小拇指侧面或纸巾轻轻擦拭，这样线条有虚实变化，不会过于僵硬。这样就完成了一幅人像作品，也可以用作油画头像的素描稿。

## 二、带简略发型的头像练习

1.首先确定人像在画面中的位置,画出模特头部与脸部大小。

2.轻轻画出脸部的中垂线及其他辅助线。

3.运用长短横线、直线、斜线、眼与鼻的三角形辅助线,画出眼、眉、鼻、嘴、耳的大小位置。

4.仔细画出五官轮廓。

5.略加阴影。

建议多运用眼与鼻之间的三角形辅助线,它可以帮助初学者较准确地画出鼻眼的比例及脸侧角度。

这里只是针对脸部的专门讲解,后面还有头部练习。关于发型,现在只要先画出头发轮廓与发际线,不必深入刻画。

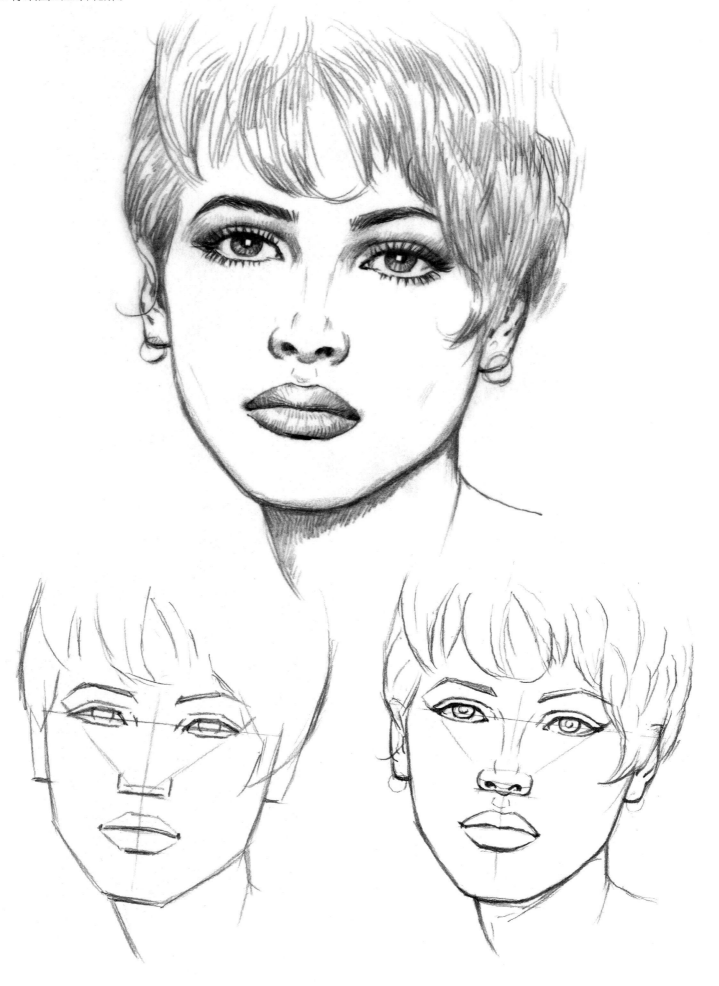

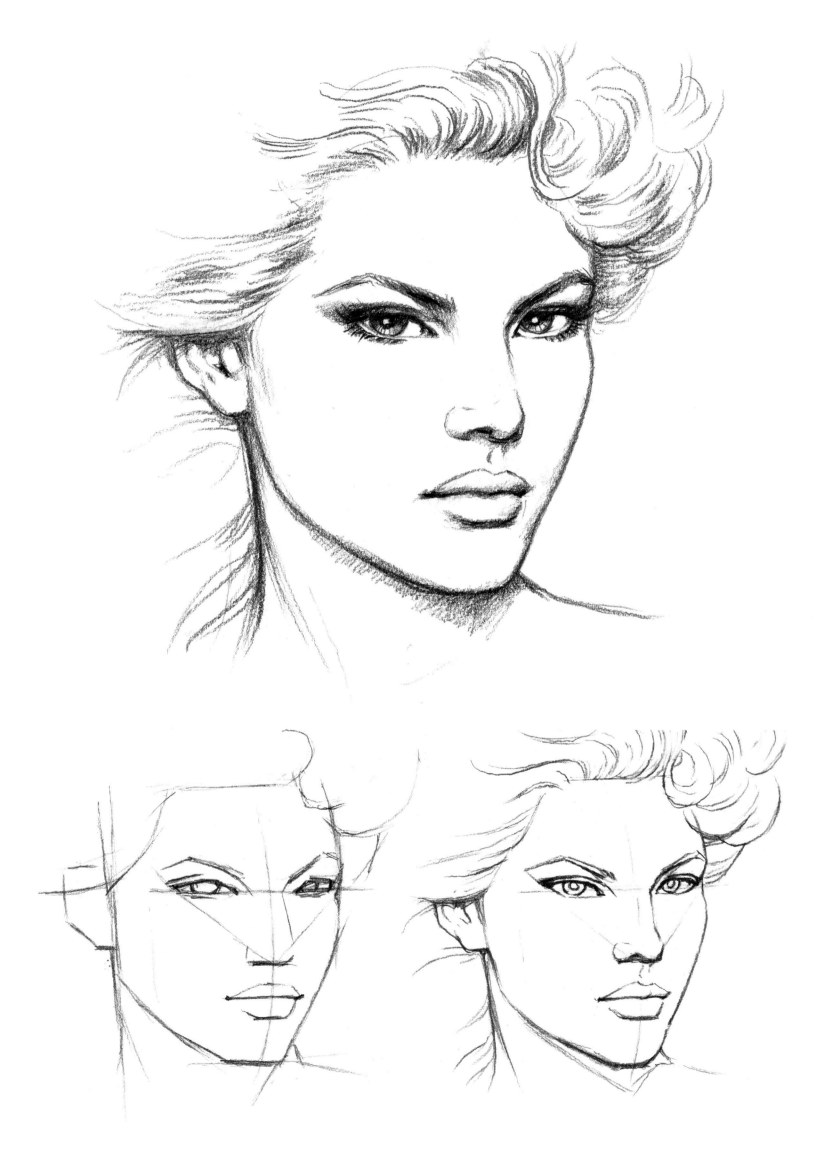

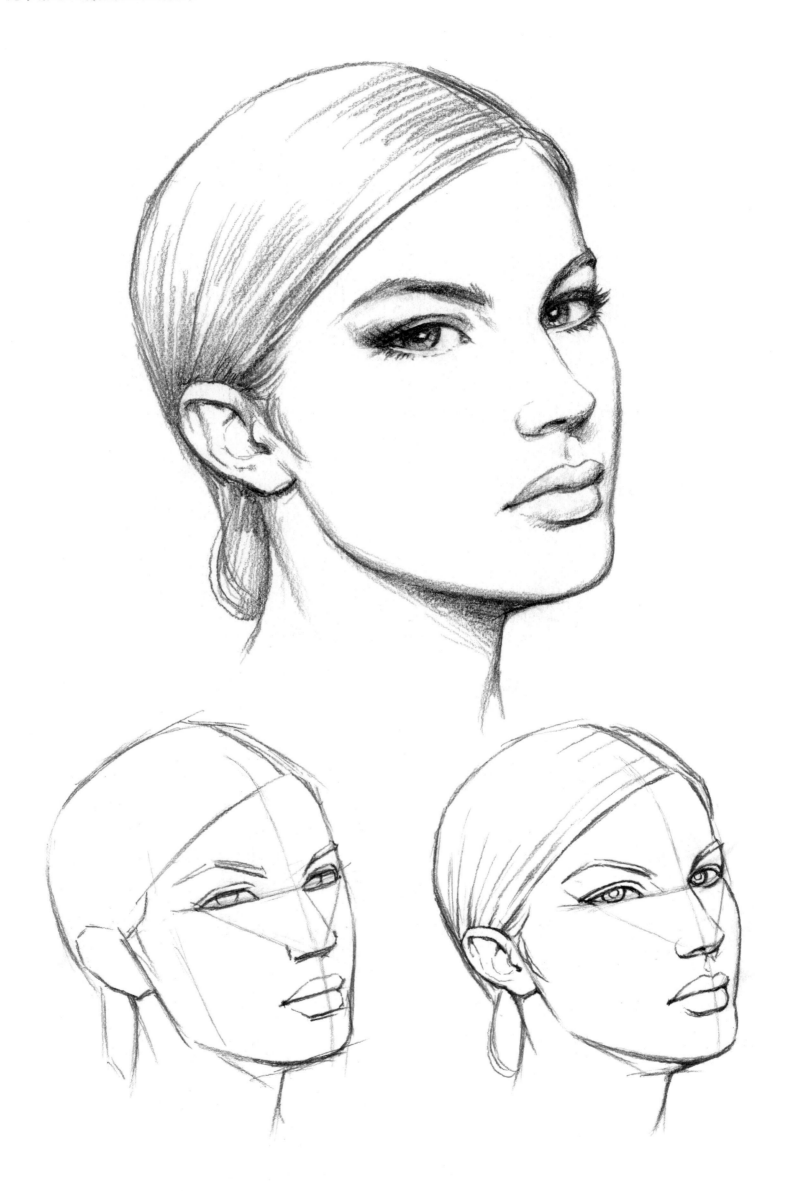

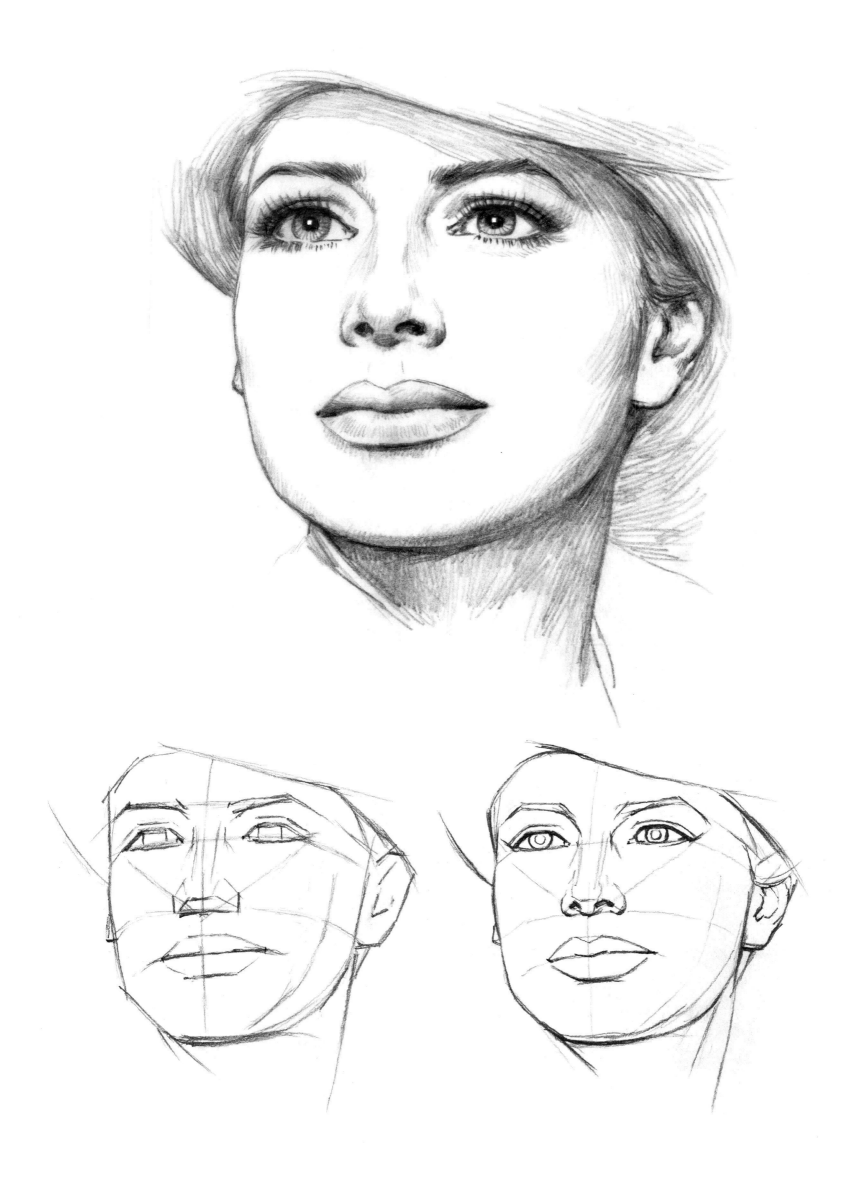

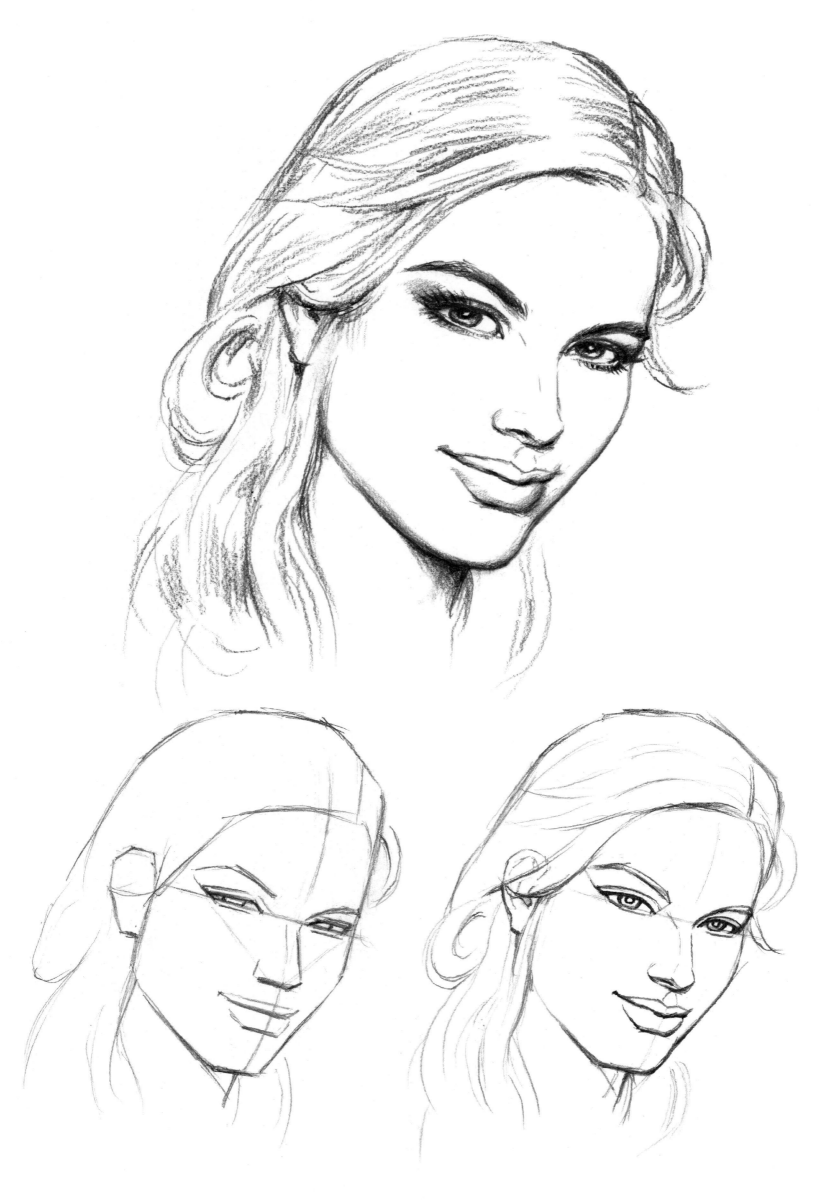

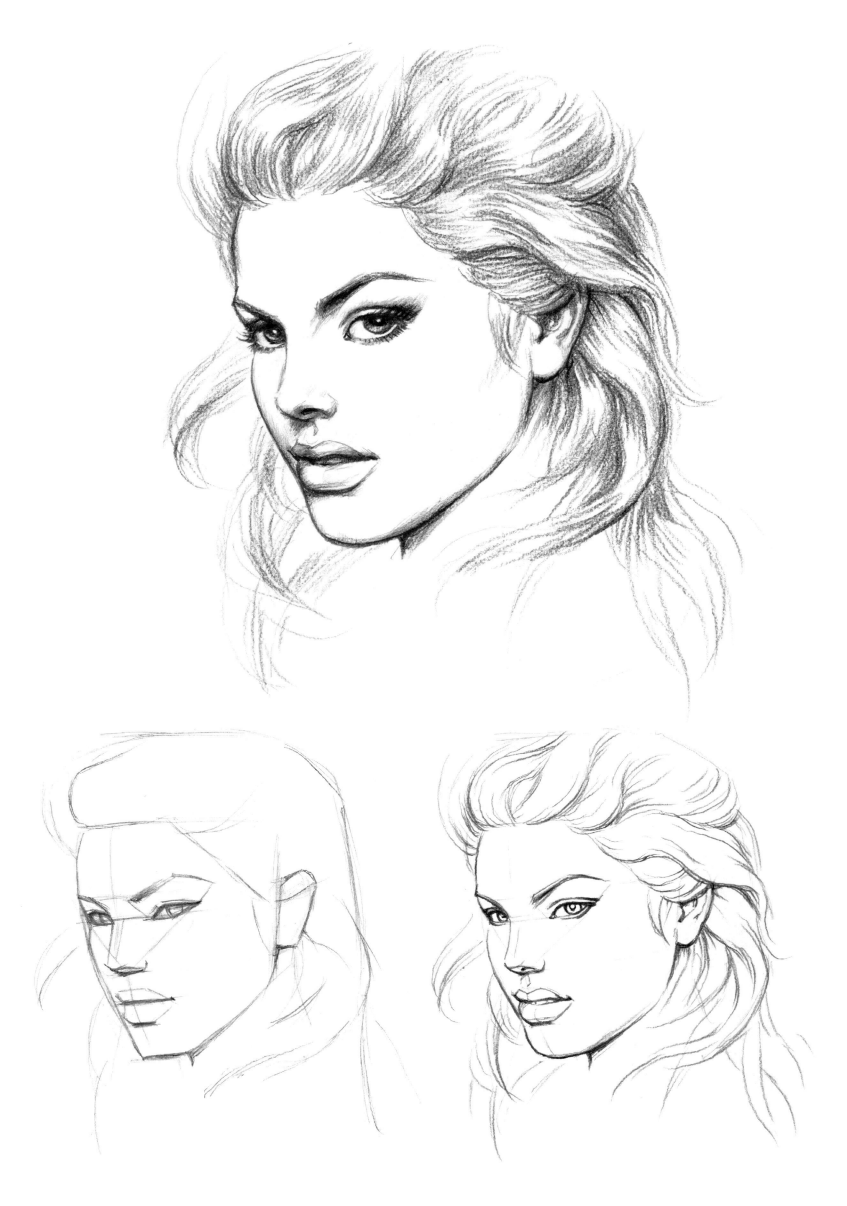

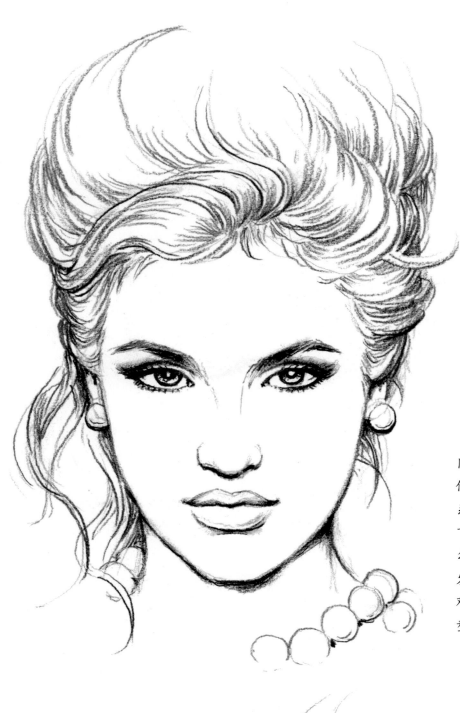

从这里开始是同一模特的不同角度的练习。这幅是正面的人像，但角度略低，由于透视的关系，模特的耳朵上移，鼻尖更往下垂，眼角、嘴角都向上移。先勾勒出头发轮廓，靠近脸部的头发可深入刻画。如果你觉得头发难画，没关系，可以参考前面发型的画法，找时间再单独练习。

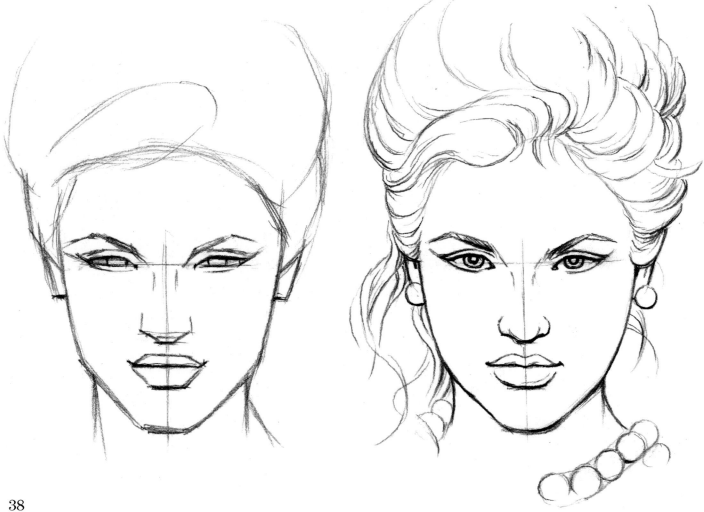

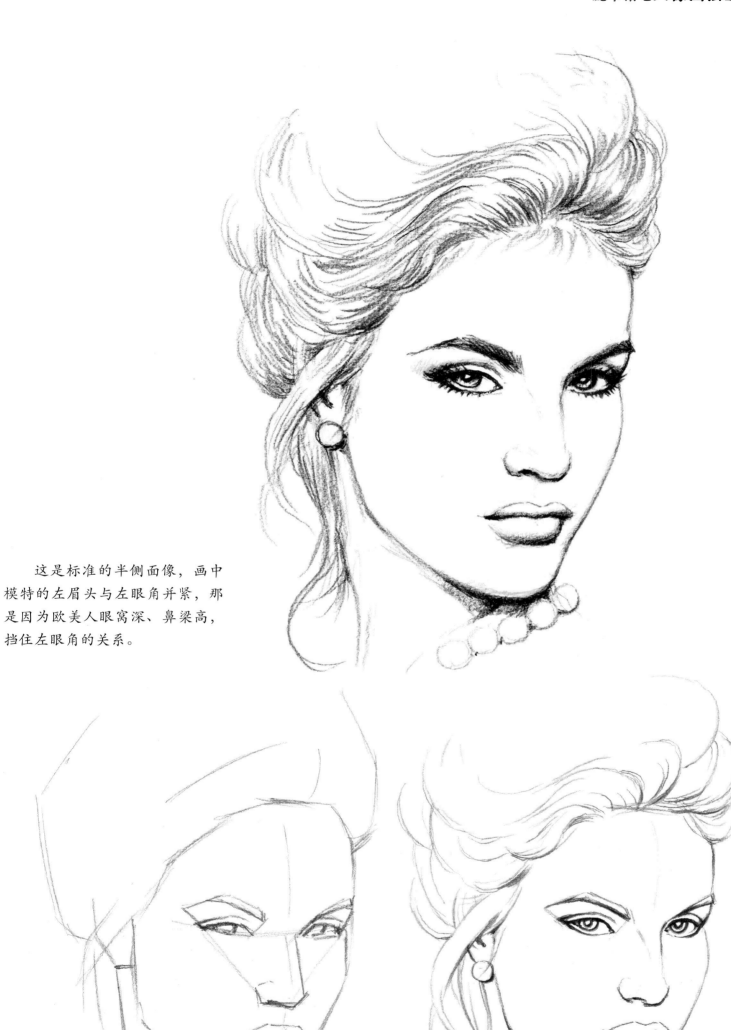

这是标准的半侧面像，画中模特的左眉头与左眼角并紧，那是因为欧美人眼窝深、鼻梁高，挡住左眼角的关系。

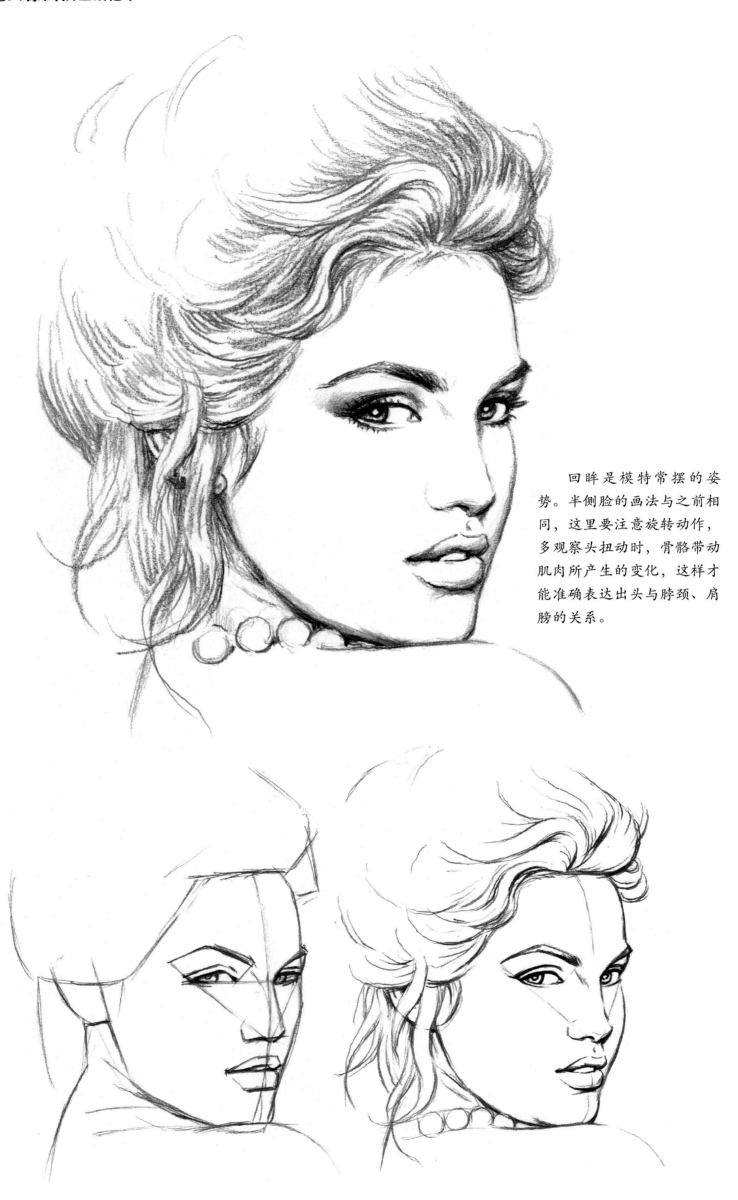

回眸是模特常摆的姿势。半侧脸的画法与之前相同，这里要注意旋转动作，多观察头扭动时，骨骼带动肌肉所产生的变化，这样才能准确表达出头与脖颈、肩膀的关系。

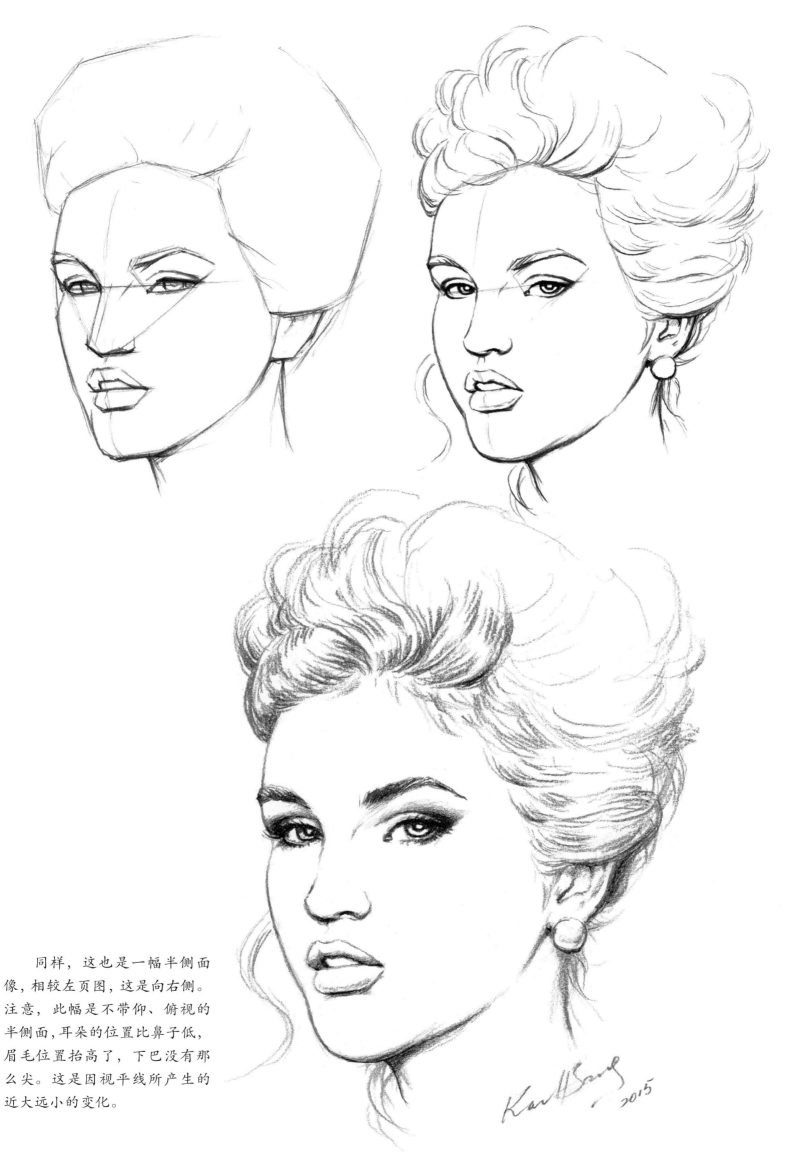

同样，这也是一幅半侧面像，相较左页图，这是向右侧。注意，此幅是不带仰、俯视的半侧面，耳朵的位置比鼻子低，眉毛位置抬高了，下巴没有那么尖。这是因视平线所产生的近大远小的变化。

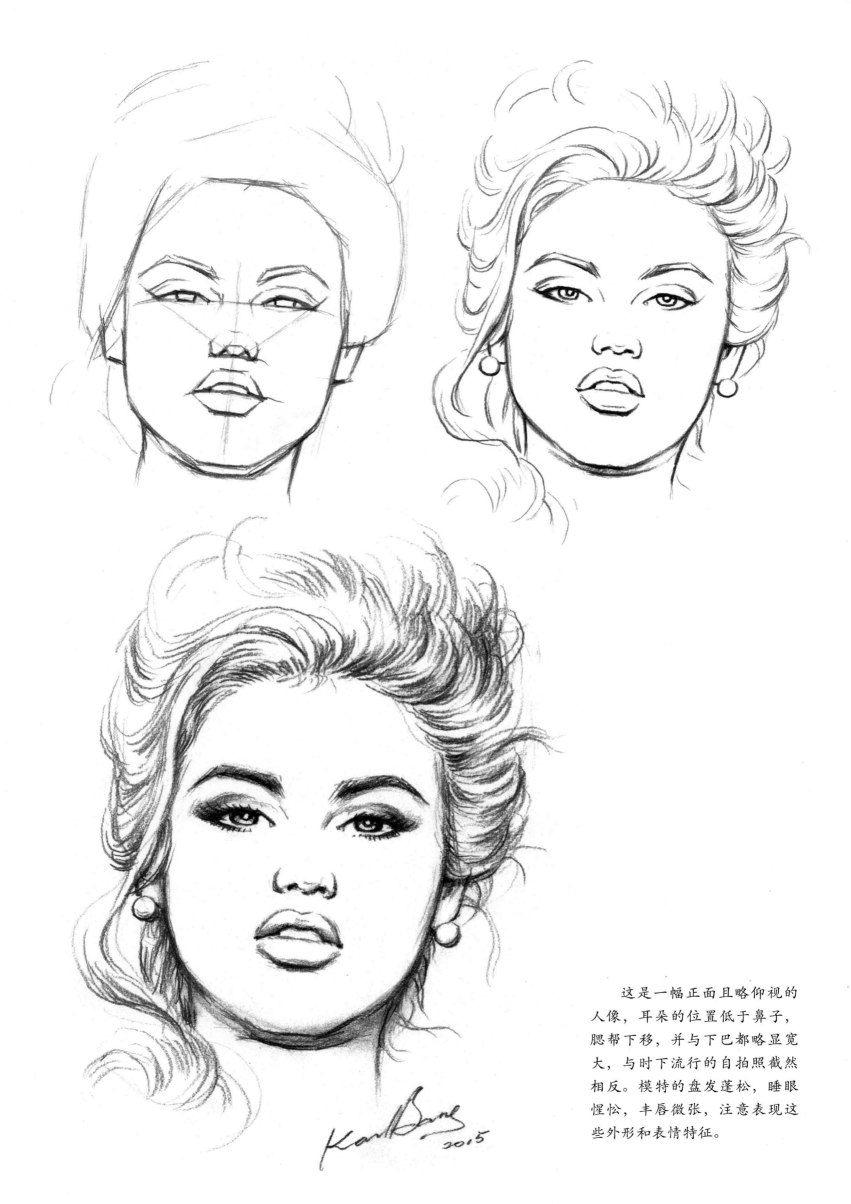

这是一幅正面且略仰视的人像，耳朵的位置低于鼻子，腮帮下移，并与下巴都略显宽大，与时下流行的自拍照截然相反。模特的盘发蓬松，睡眼惺忪，丰唇微张，注意表现这些外形和表情特征。

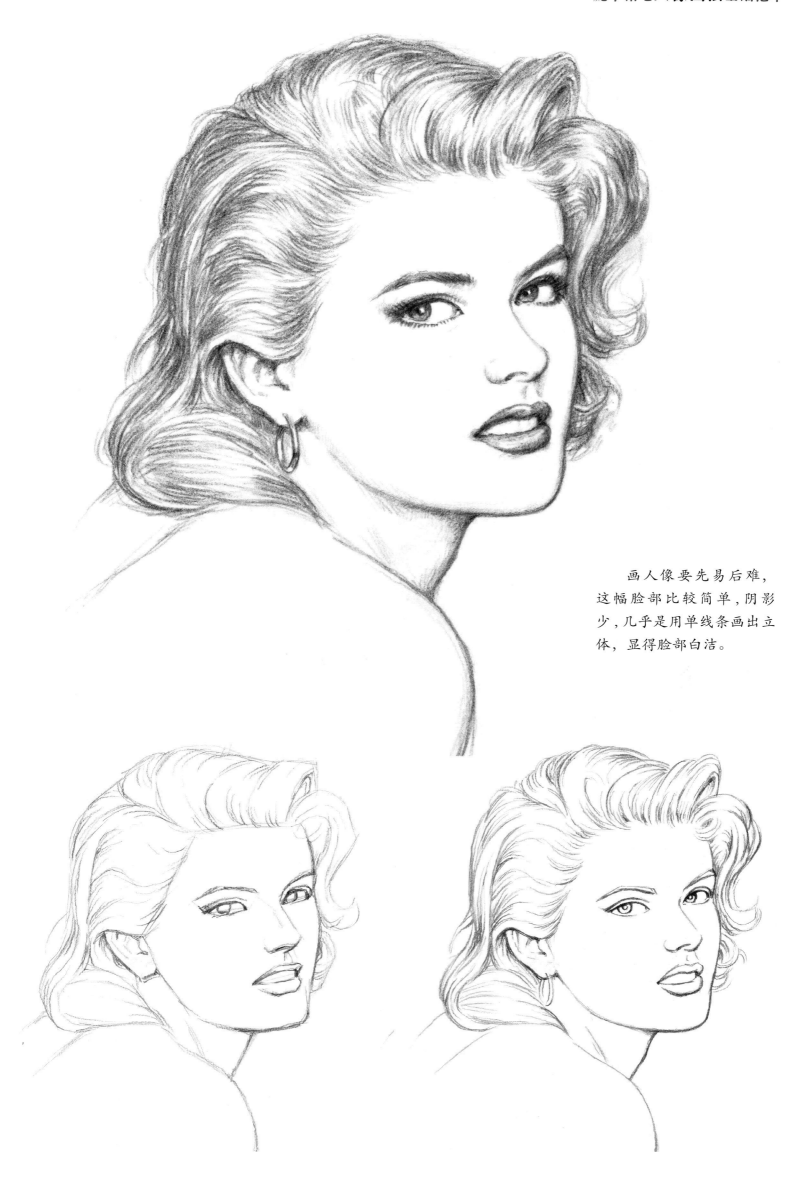

画人像要先易后难，
这幅脸部比较简单，阴影
少，几乎是用单线条画出立
体，显得脸部白洁。

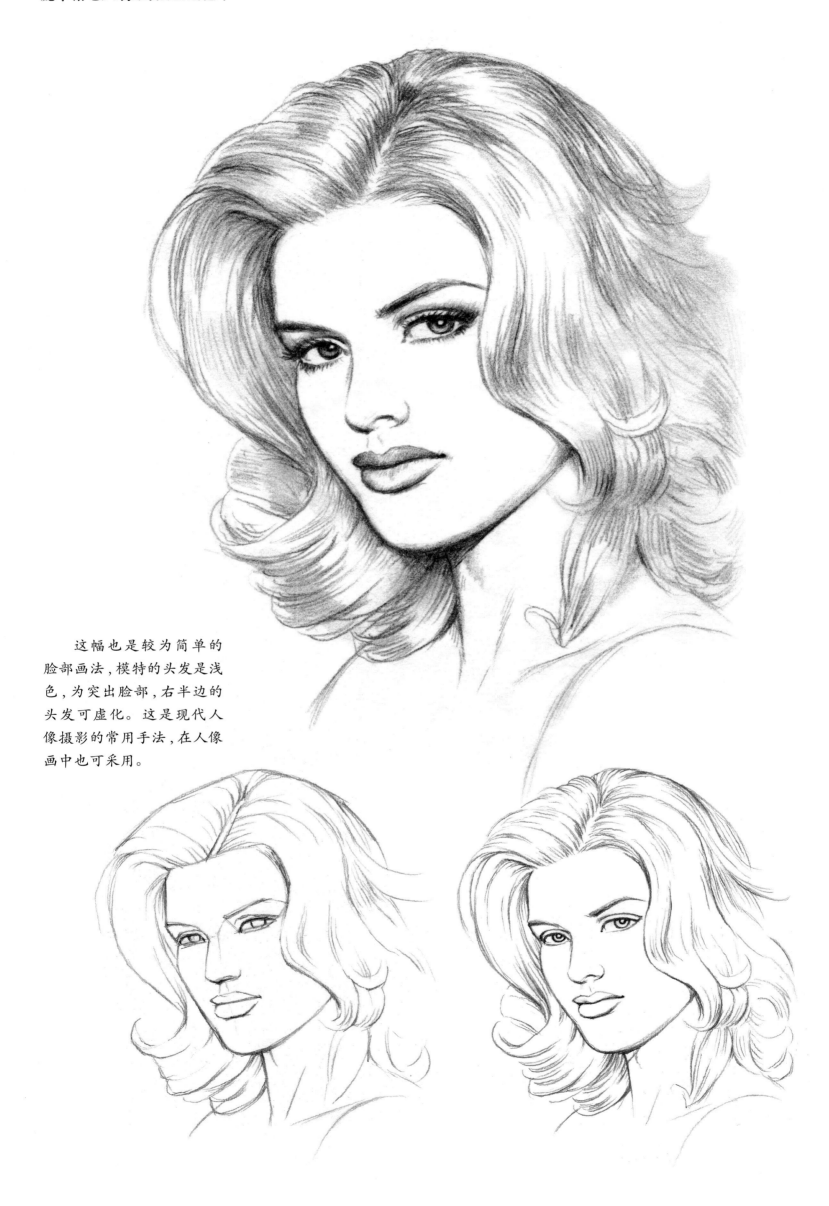

这幅也是较为简单的脸部画法，模特的头发是浅色，为突出脸部，右半边的头发可虚化。这是现代人像摄影的常用手法，在人像画中也可采用。

# 第三章 头像写生范例

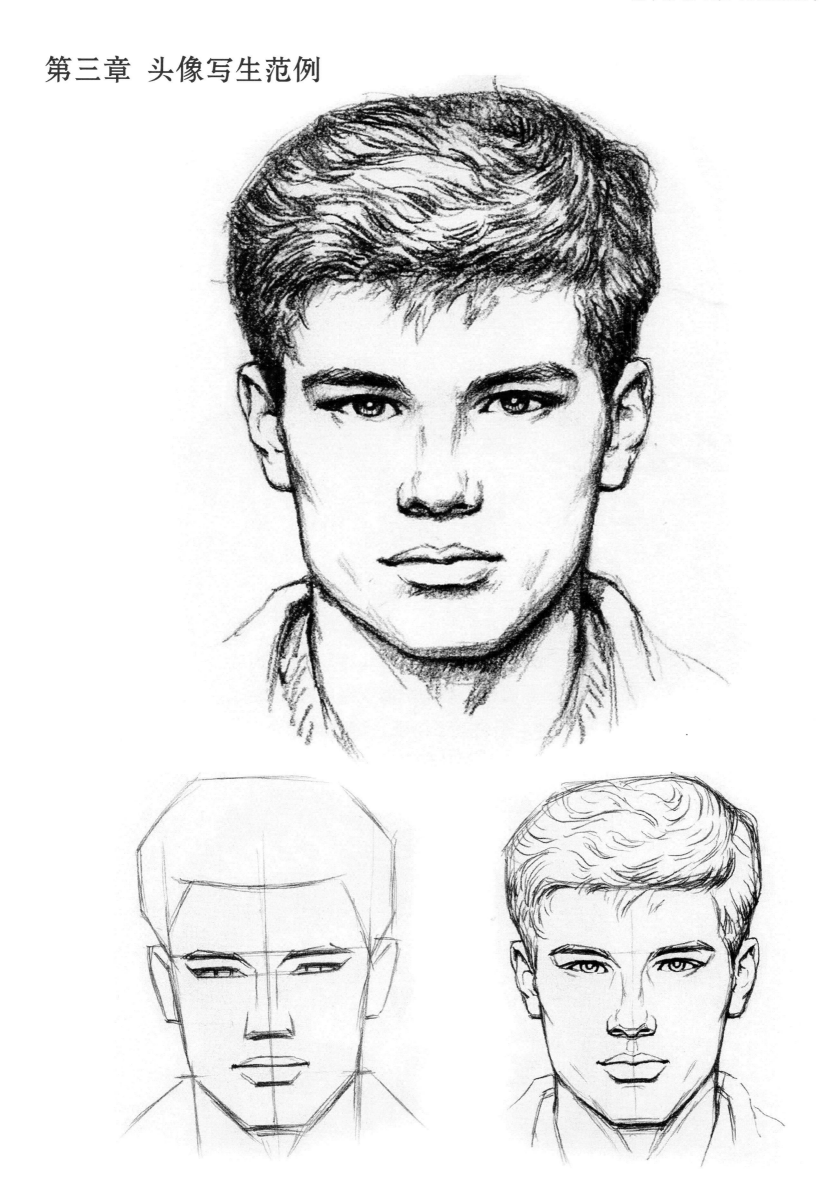

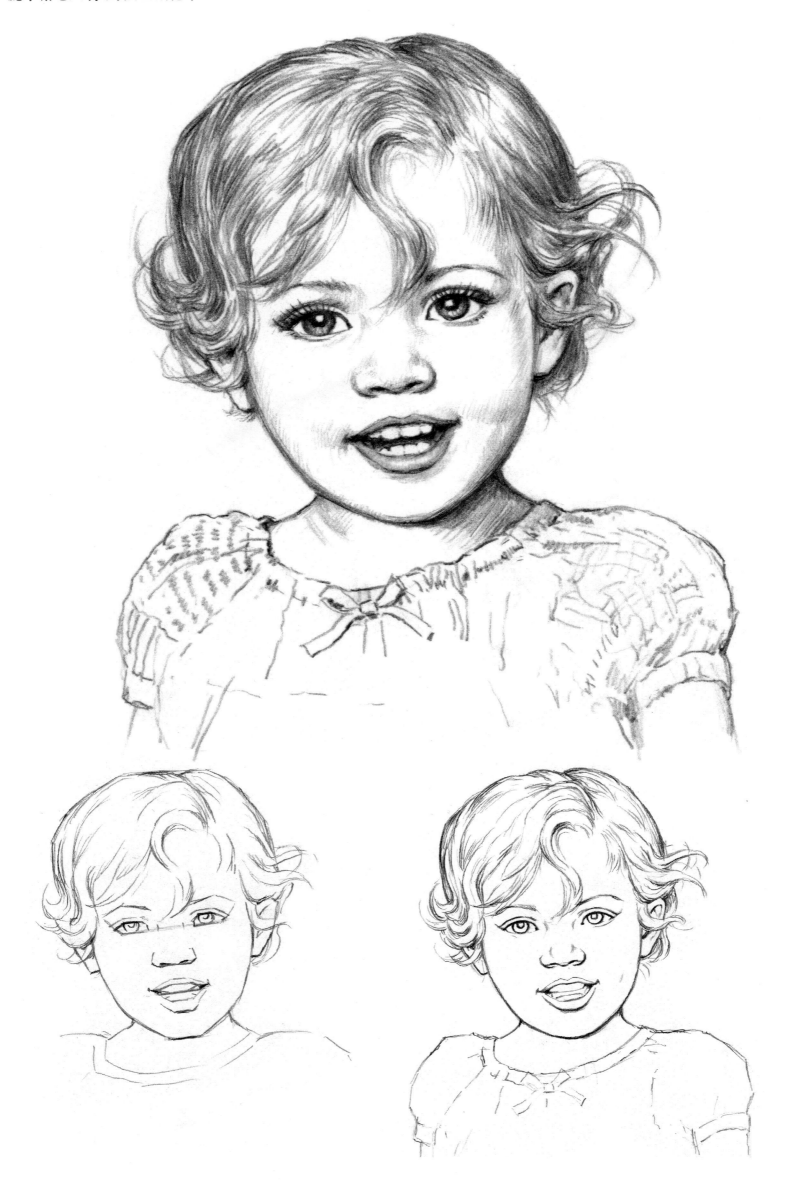

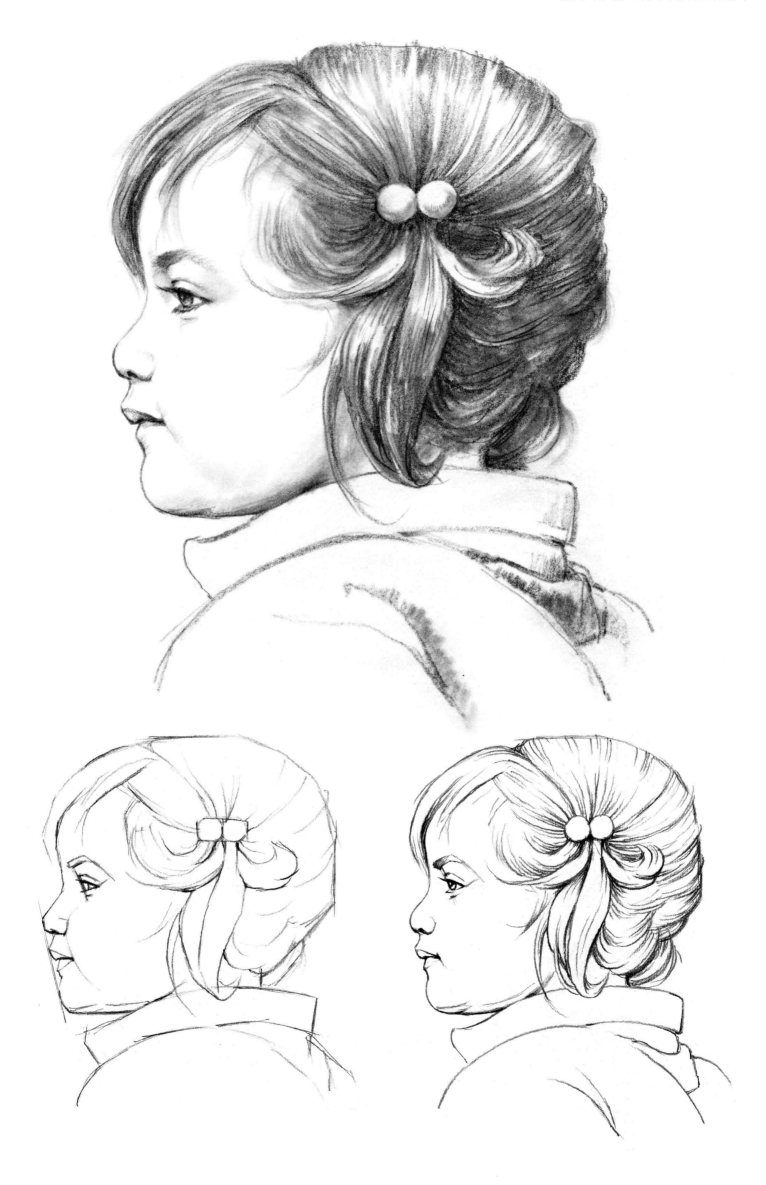

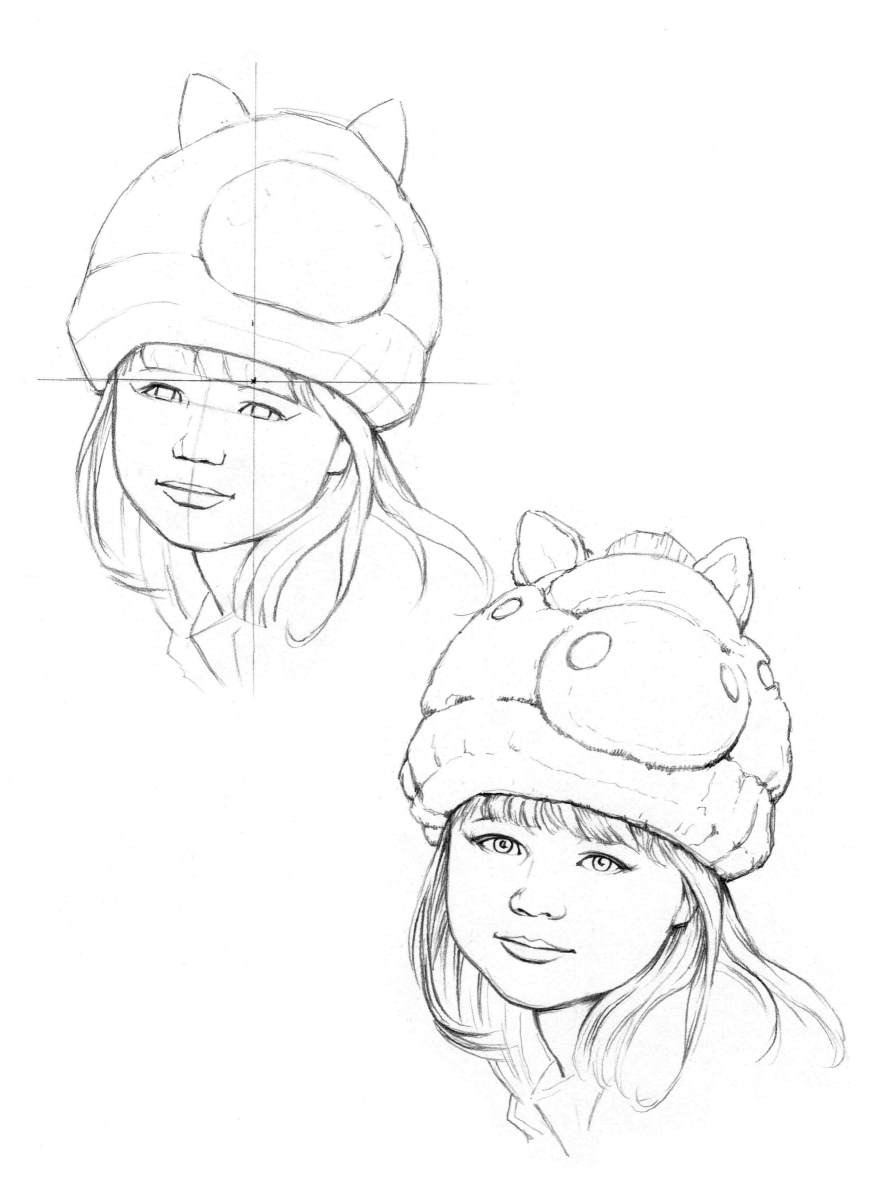

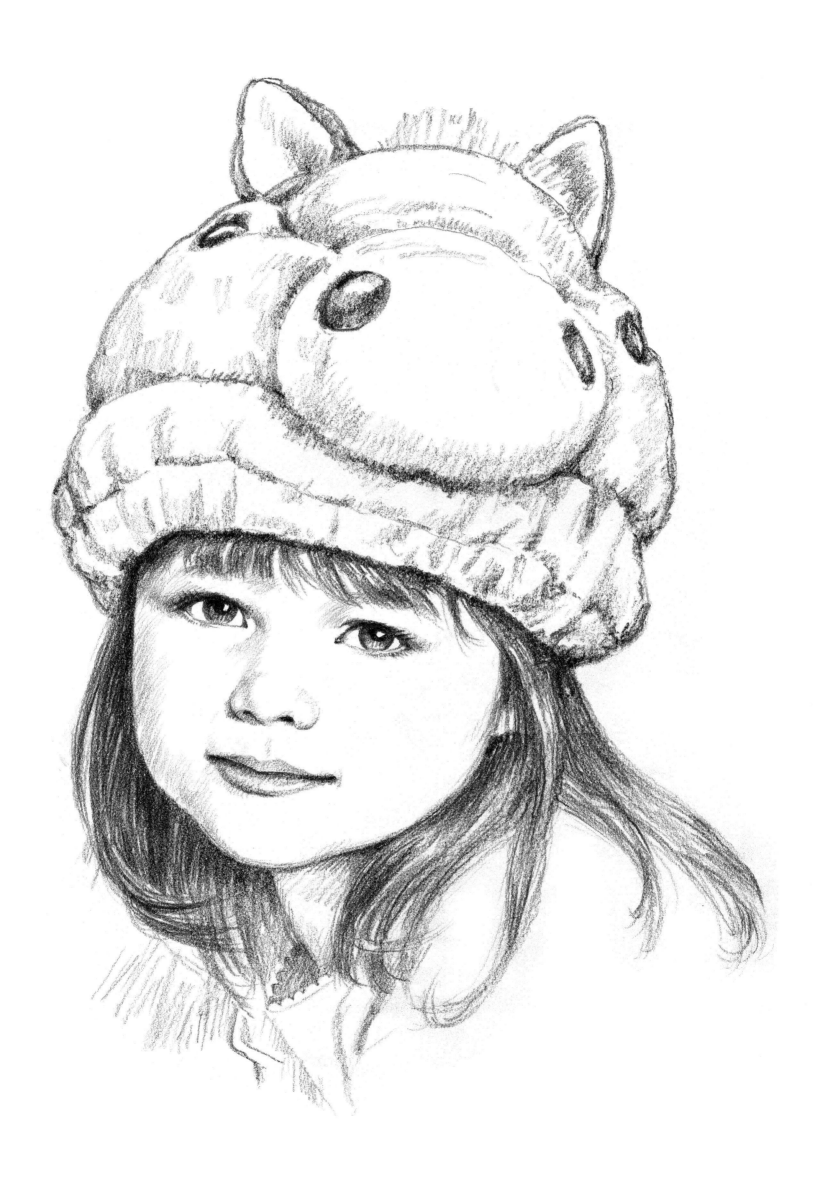

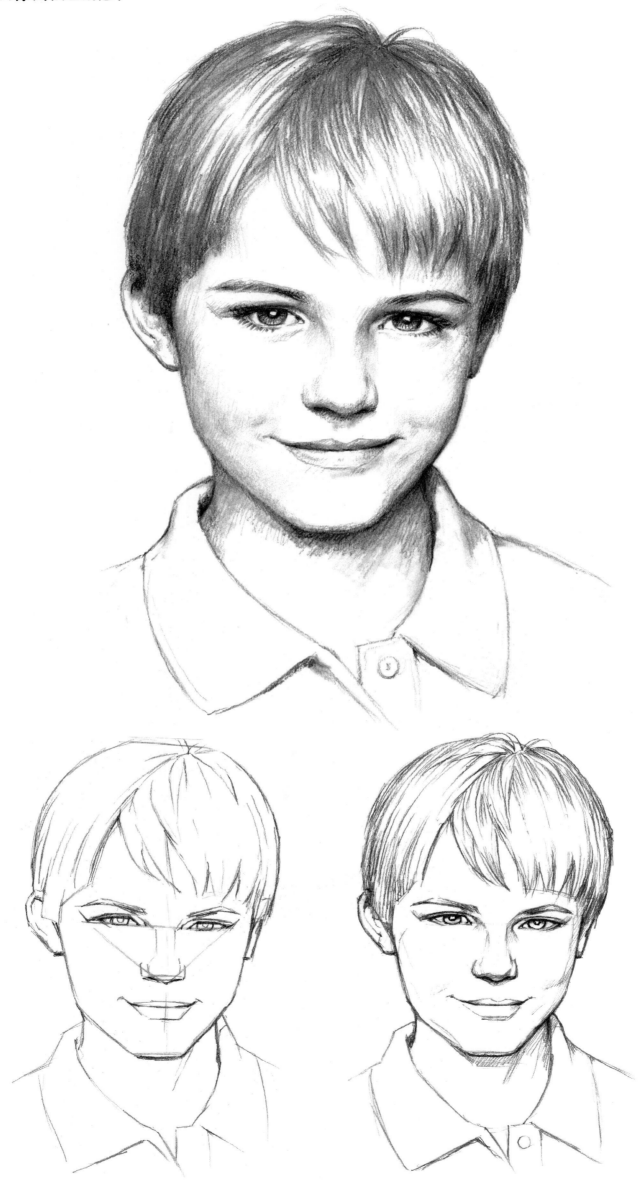

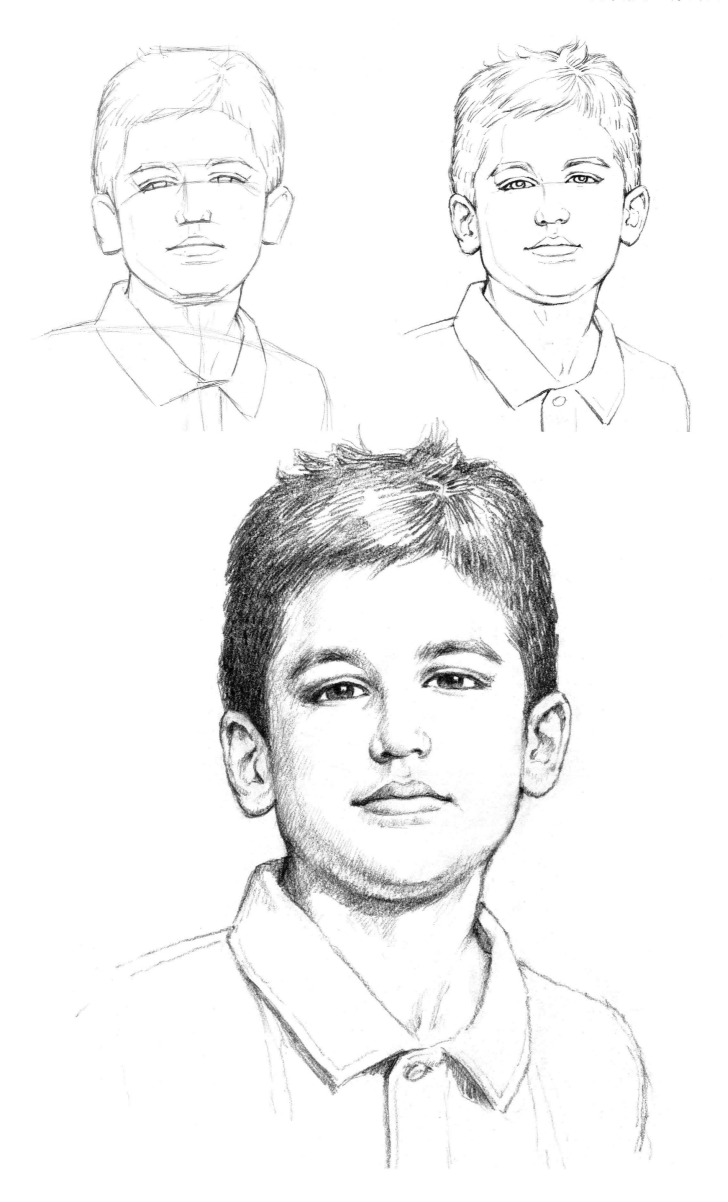

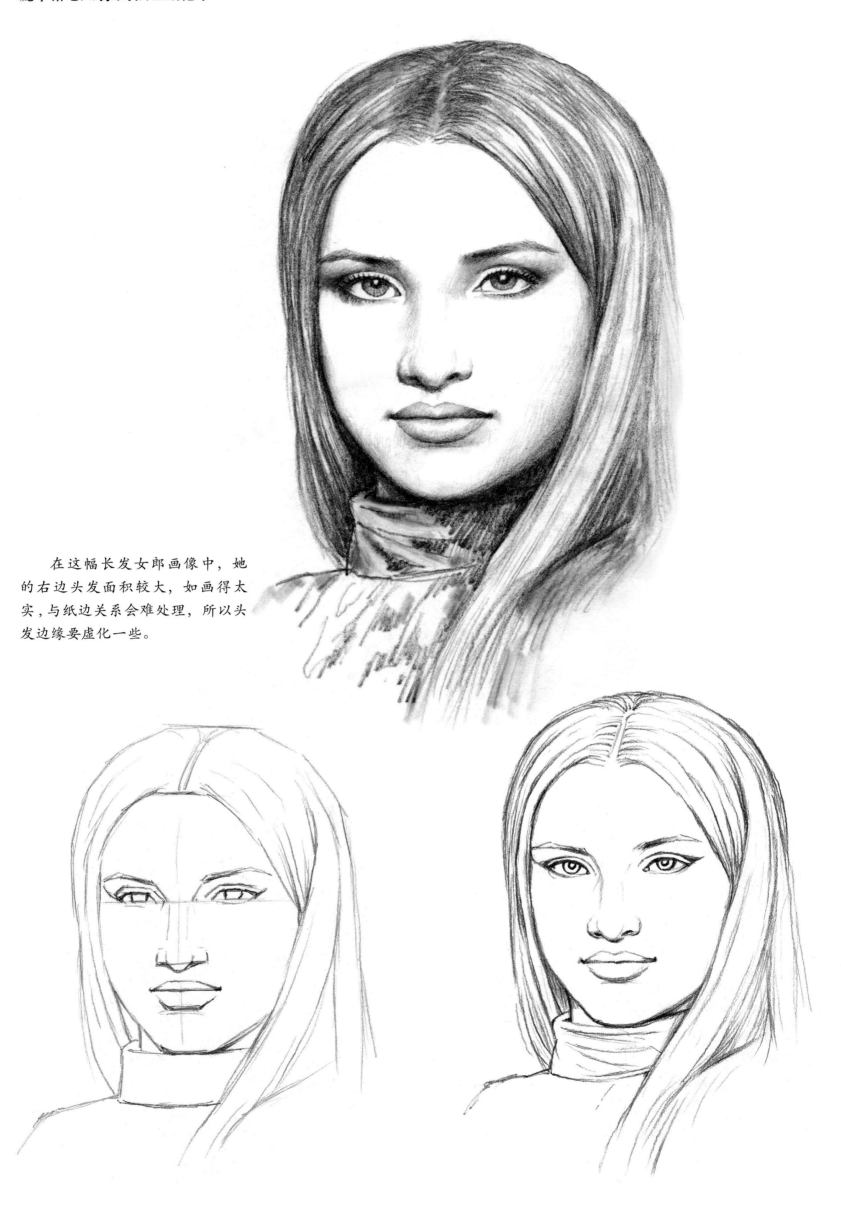

在这幅长发女郎画像中，她的右边头发面积较大，如画得太实，与纸边关系会难处理，所以头发边缘要虚化一些。

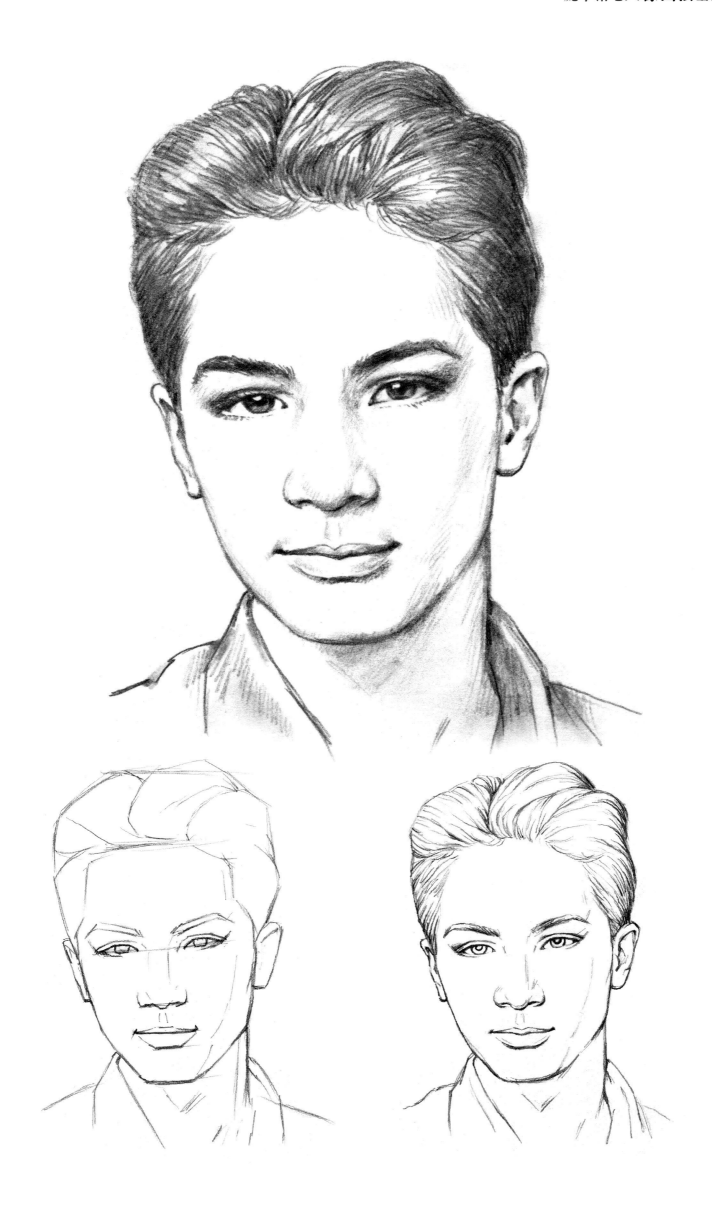

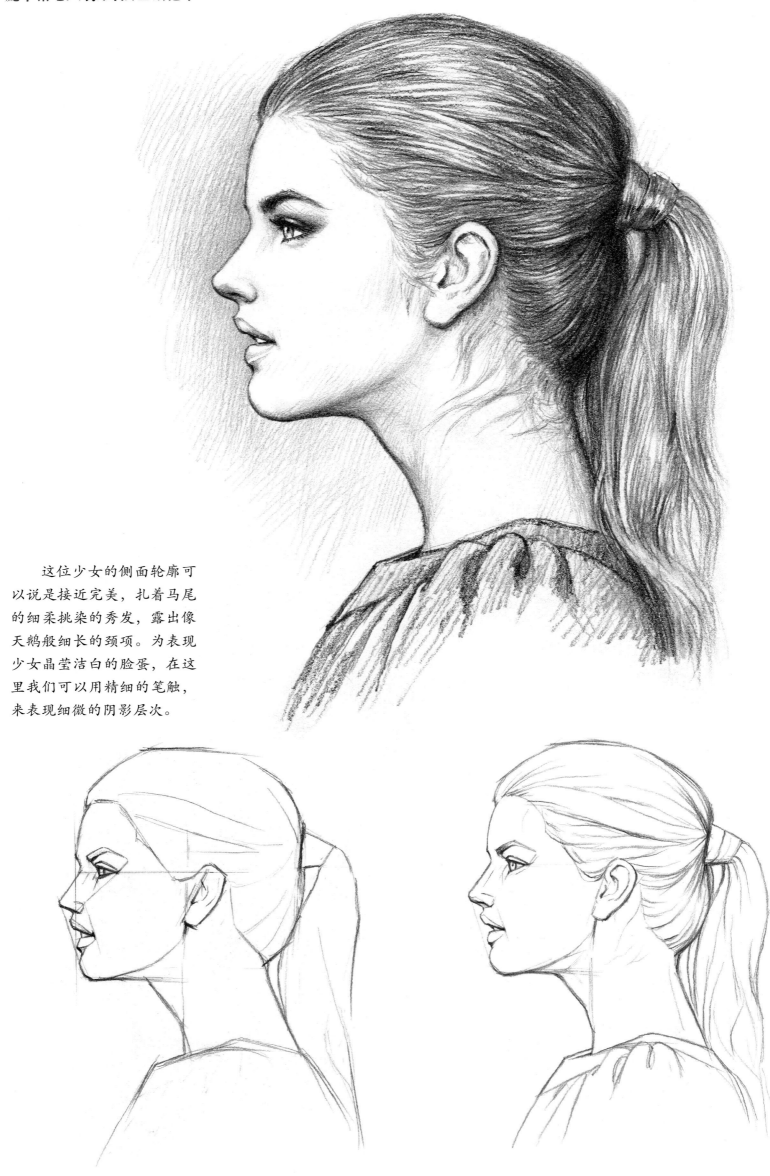

这位少女的侧面轮廓可以说是接近完美，扎着马尾的细柔挑染的秀发，露出像天鹅般细长的颈项。为表现少女晶莹洁白的脸蛋，在这里我们可以用精细的笔触，来表现细微的阴影层次。

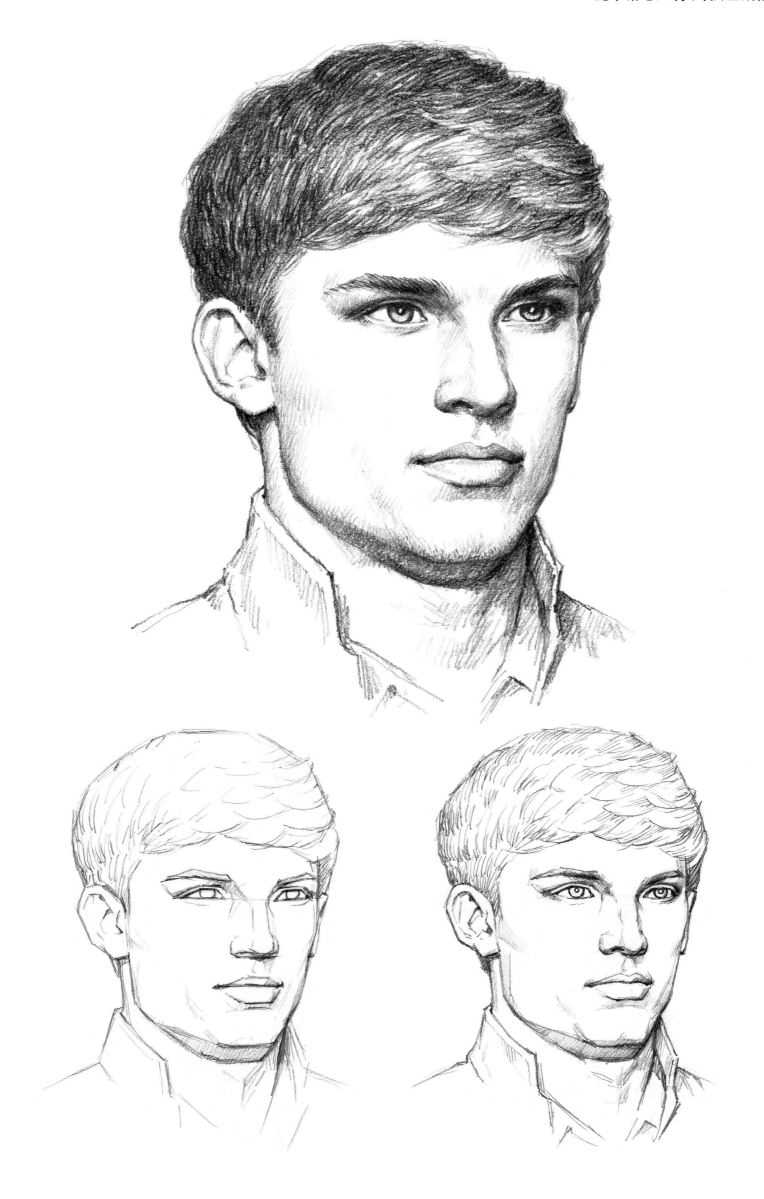

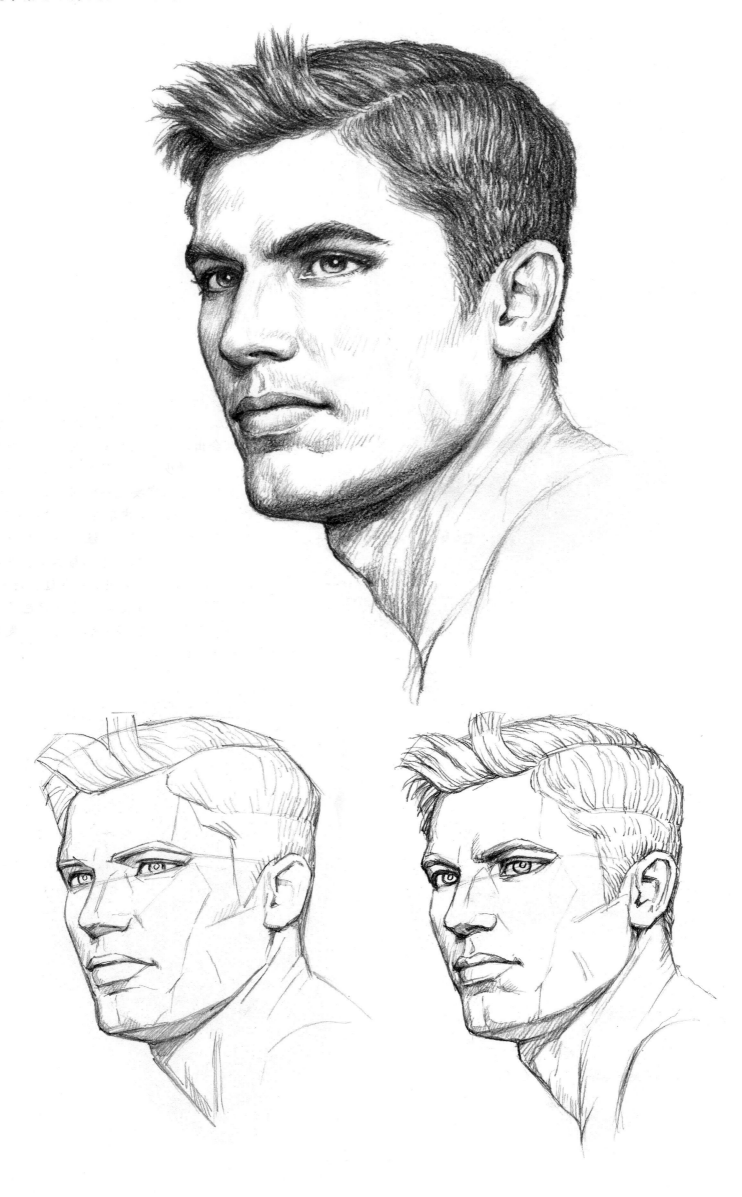

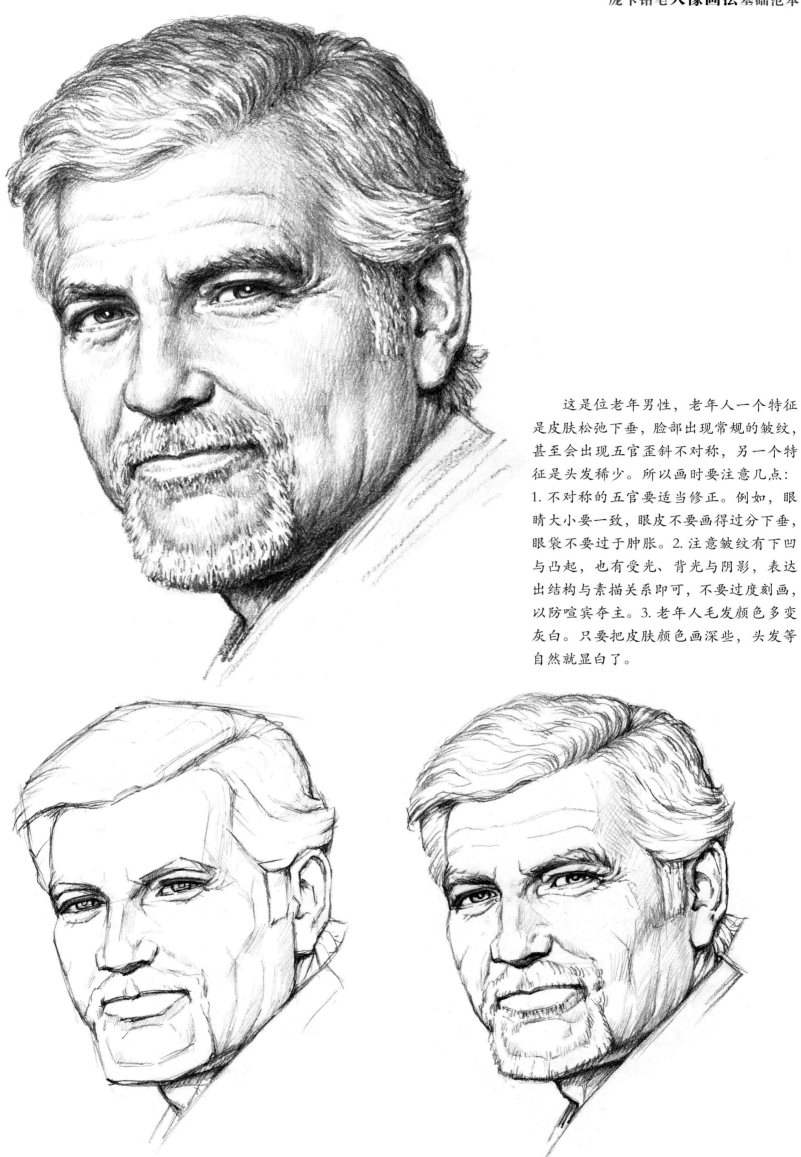

这是位老年男性，老年人一个特征是皮肤松弛下垂，脸部出现常规的皱纹，甚至会出现五官歪斜不对称，另一个特征是头发稀少。所以画时要注意几点：

1. 不对称的五官要适当修正。例如，眼睛大小要一致，眼皮不要画得过分下垂，眼袋不要过于肿胀。2. 注意皱纹有下凹与凸起，也有受光、背光与阴影，表达出结构与素描关系即可，不要过度刻画，以防喧宾夺主。3. 老年人毛发颜色多变灰白。只要把皮肤颜色画深些，头发等自然就显白了。

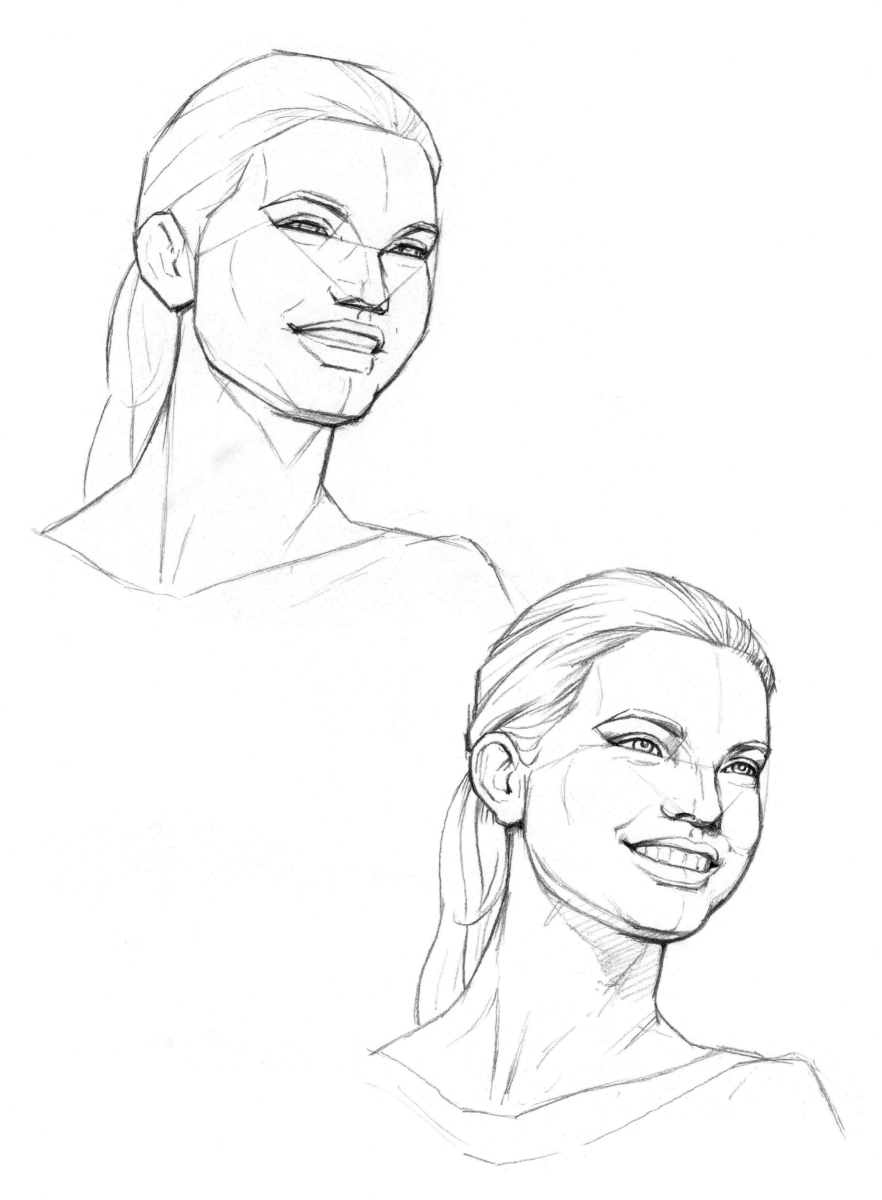

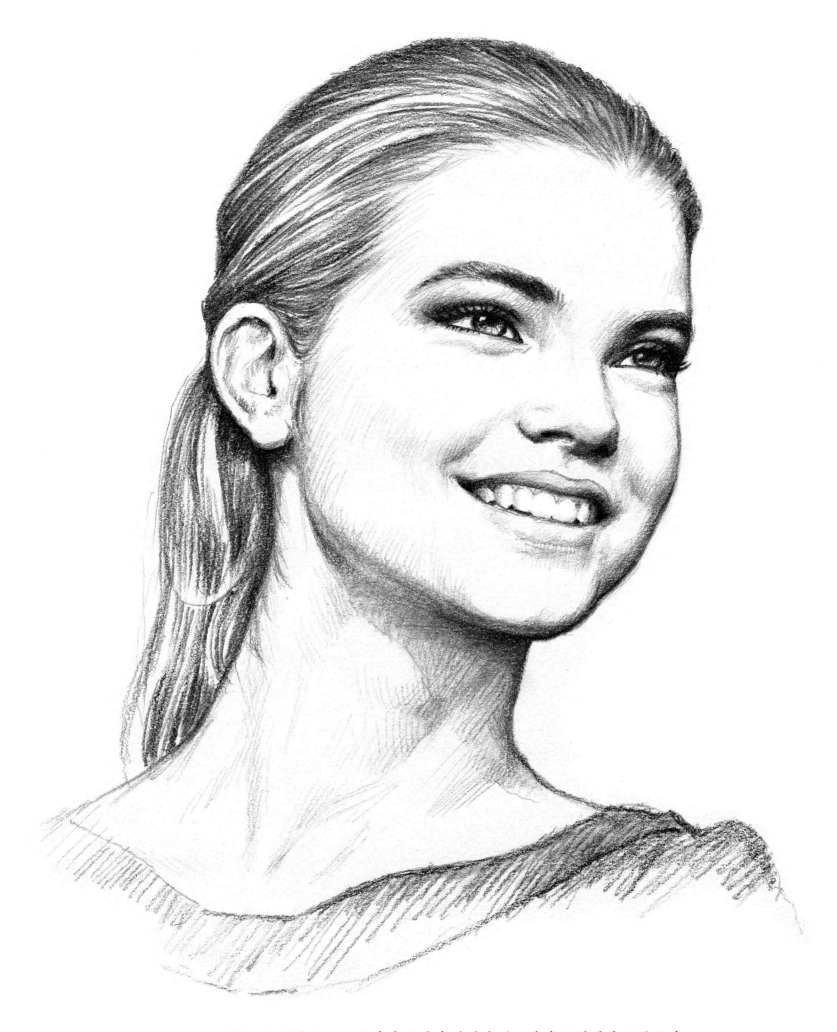

　　这位少女笑容灿烂，注意在画露出的牙齿时，受光面的牙齿不要画齿缝，这样才能显得皓齿洁白。这幅画在写生时，背光面有深暗的阴影，但在作画时可以将阴影淡化，突出少女的特征。

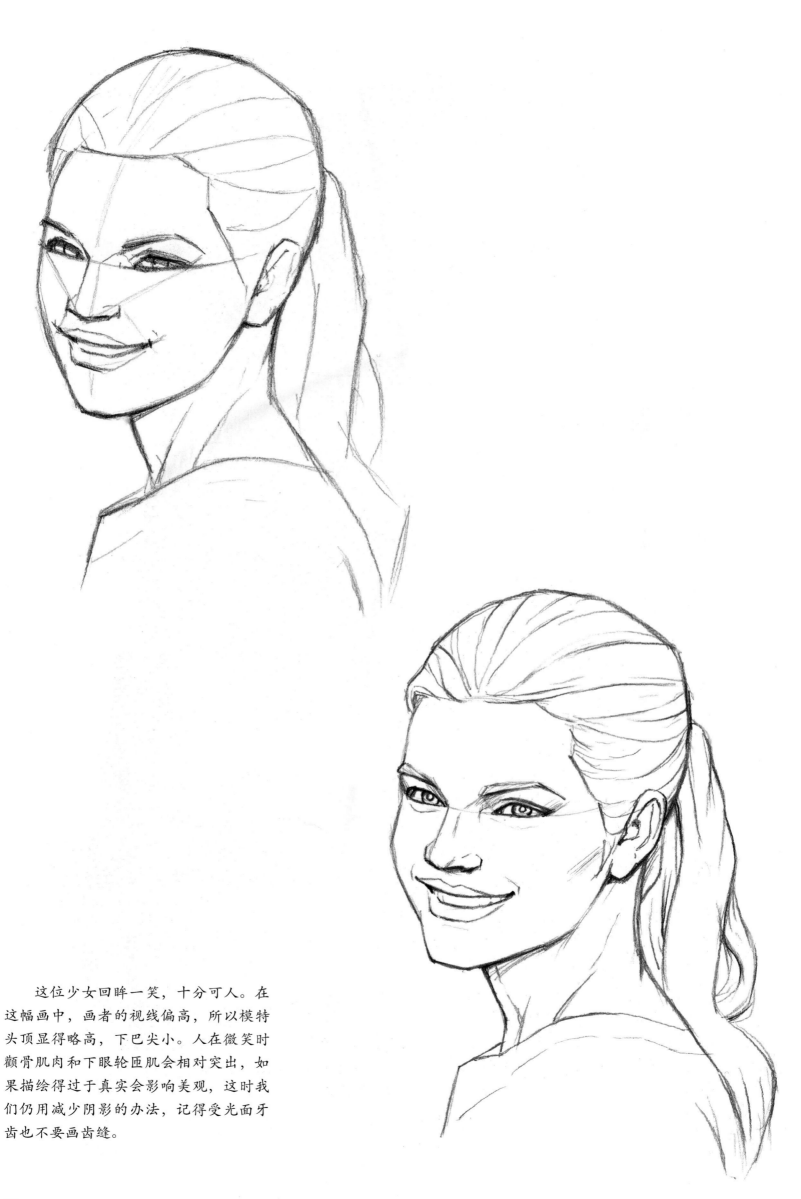

这位少女回眸一笑，十分可人。在这幅画中，画者的视线偏高，所以模特头顶显得略高，下巴尖小。人在微笑时颧骨肌肉和下眼轮匝肌会相对突出，如果描绘得过于真实会影响美观，这时我们仍用减少阴影的办法，记得受光面牙齿也不要画齿缝。

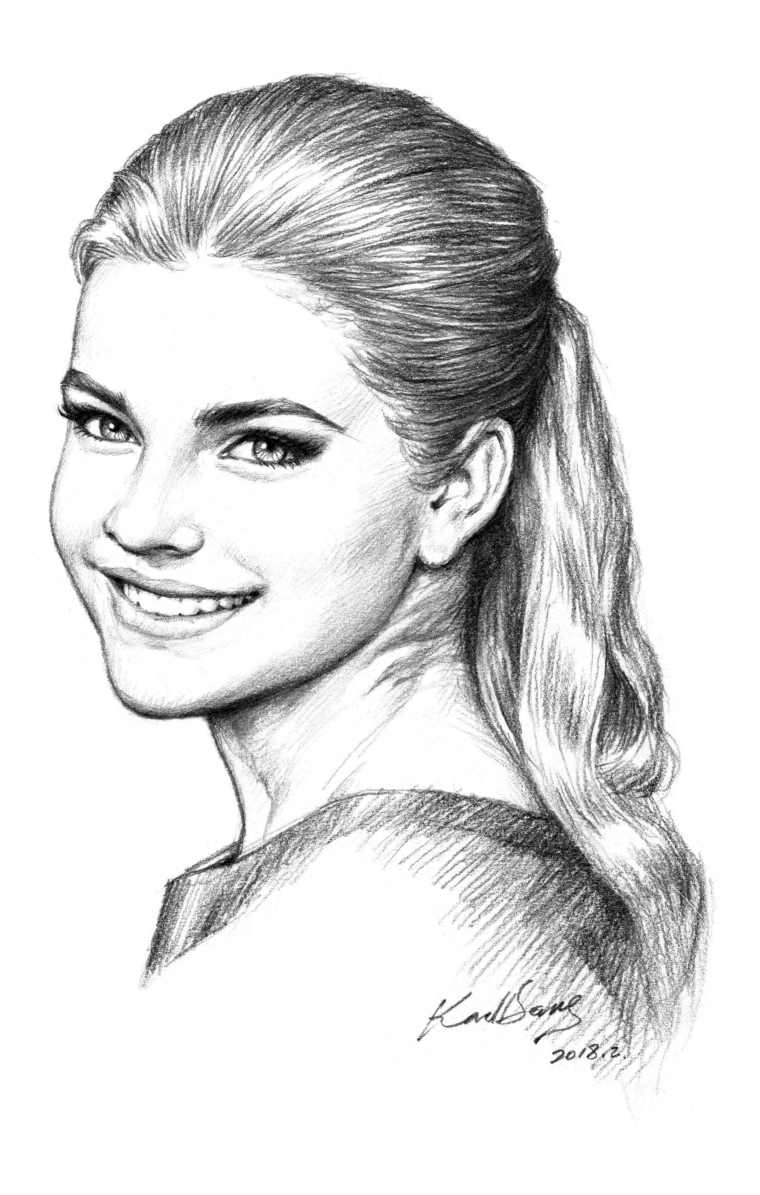

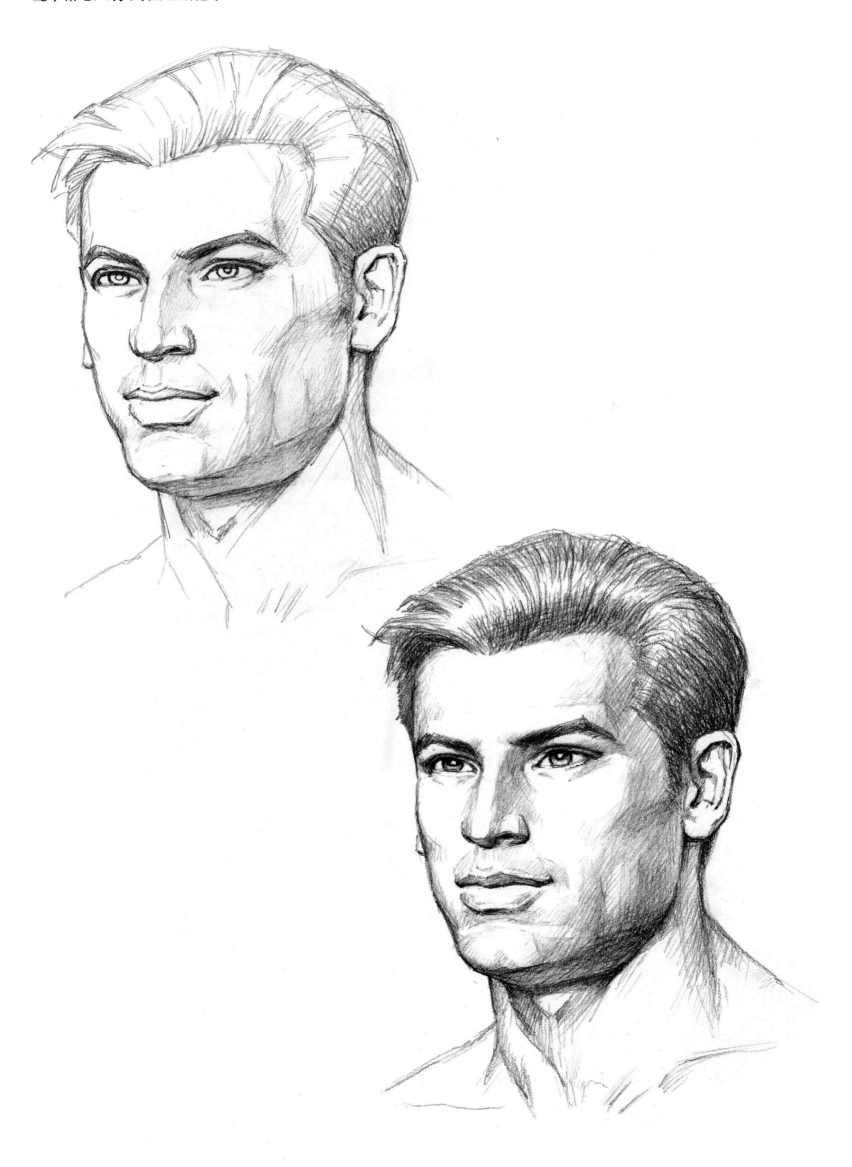

这幅作品偏重硬块面画法，这种画法适用于表现阳刚、壮健、帅酷的肌肉男形象。

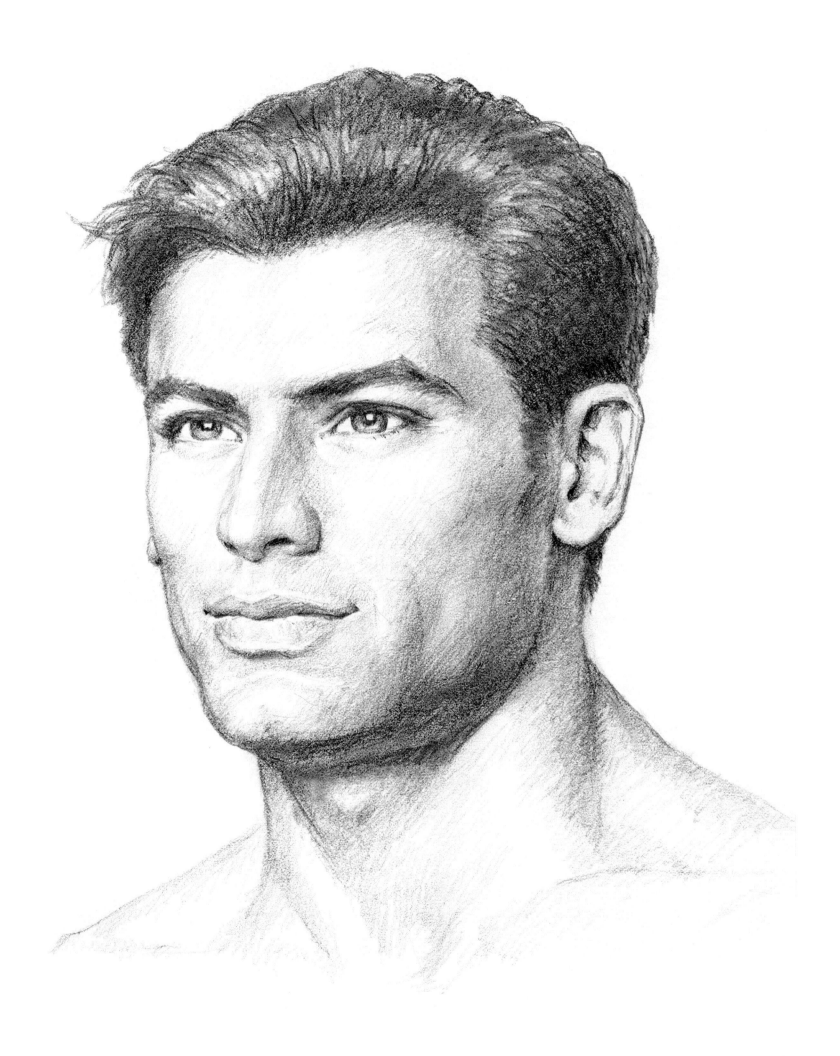

这幅作品偏重硬块面画法，这种画法适用于表现
阳刚、壮健、帅酷的肌肉男形象。

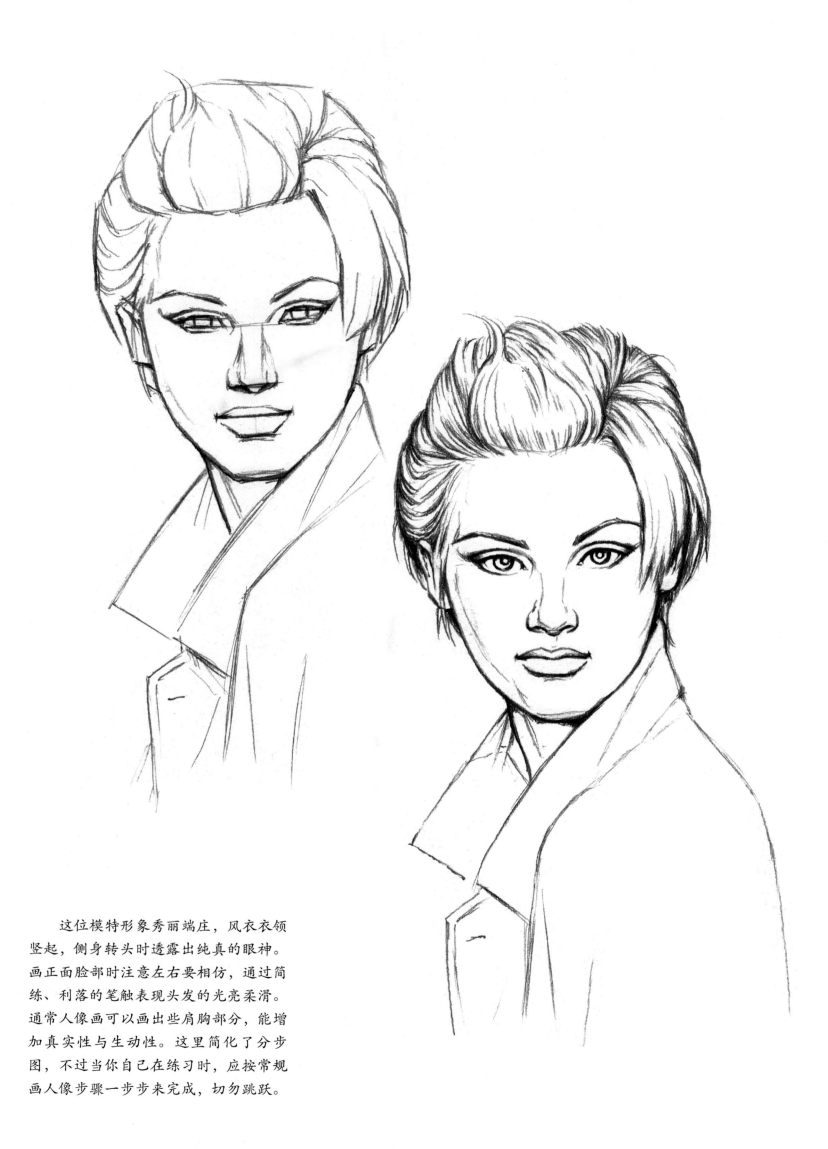

这位模特形象秀丽端庄，风衣衣领竖起，侧身转头时透露出纯真的眼神。画正面脸部时注意左右要相仿，通过简练、利落的笔触表现头发的光亮柔滑。通常人像画可以画出些肩胸部分，能增加真实性与生动性。这里简化了分步图，不过当你自己在练习时，应按常规画人像步骤一步步来完成，切勿跳跃。

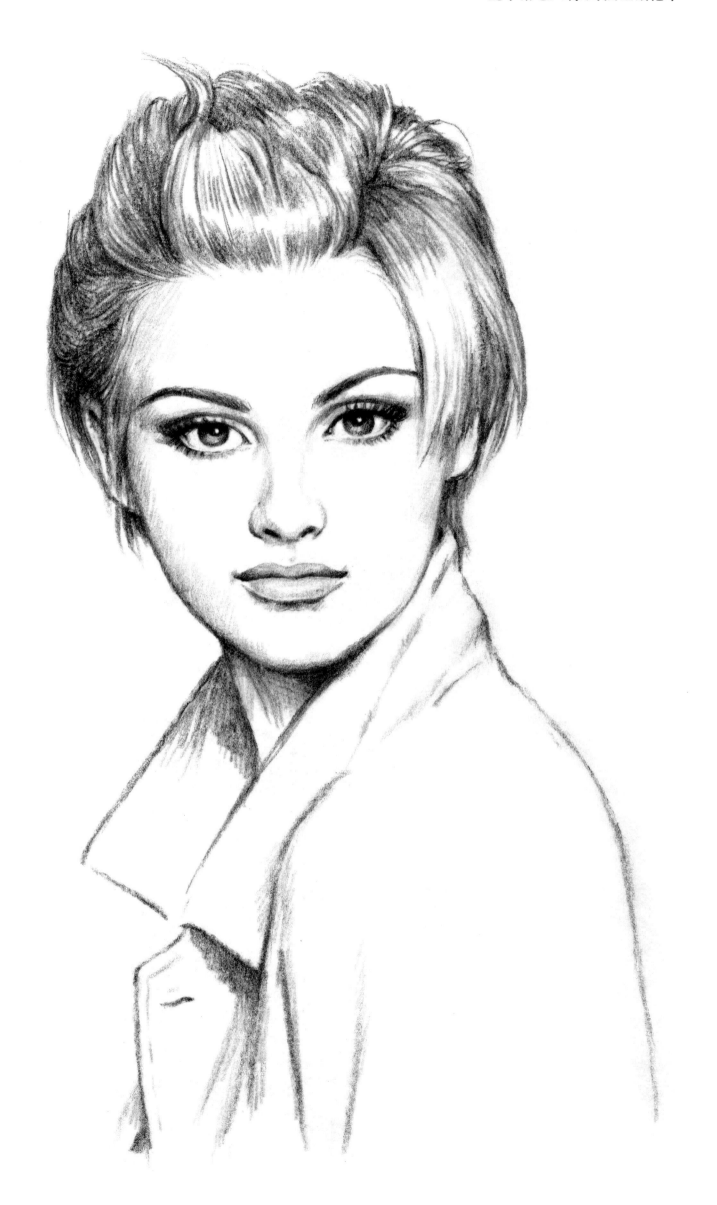

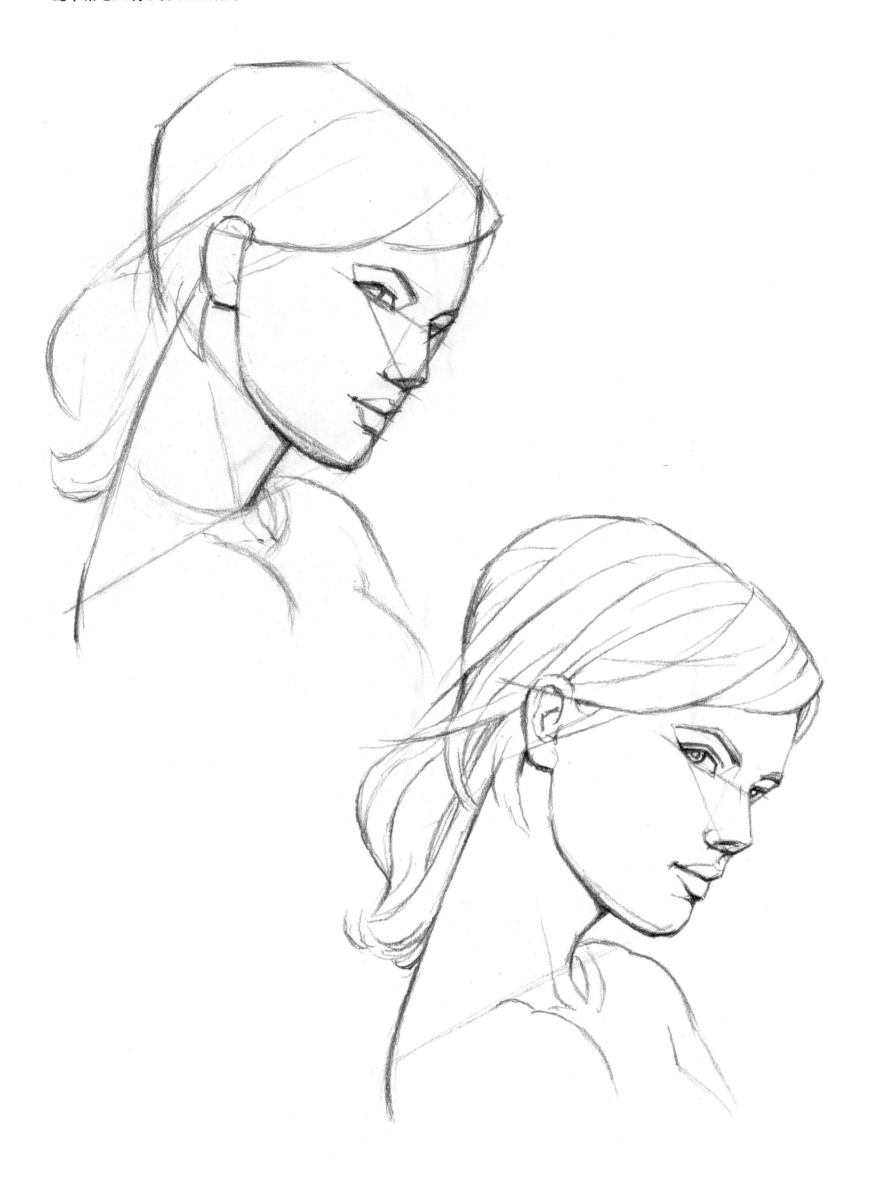

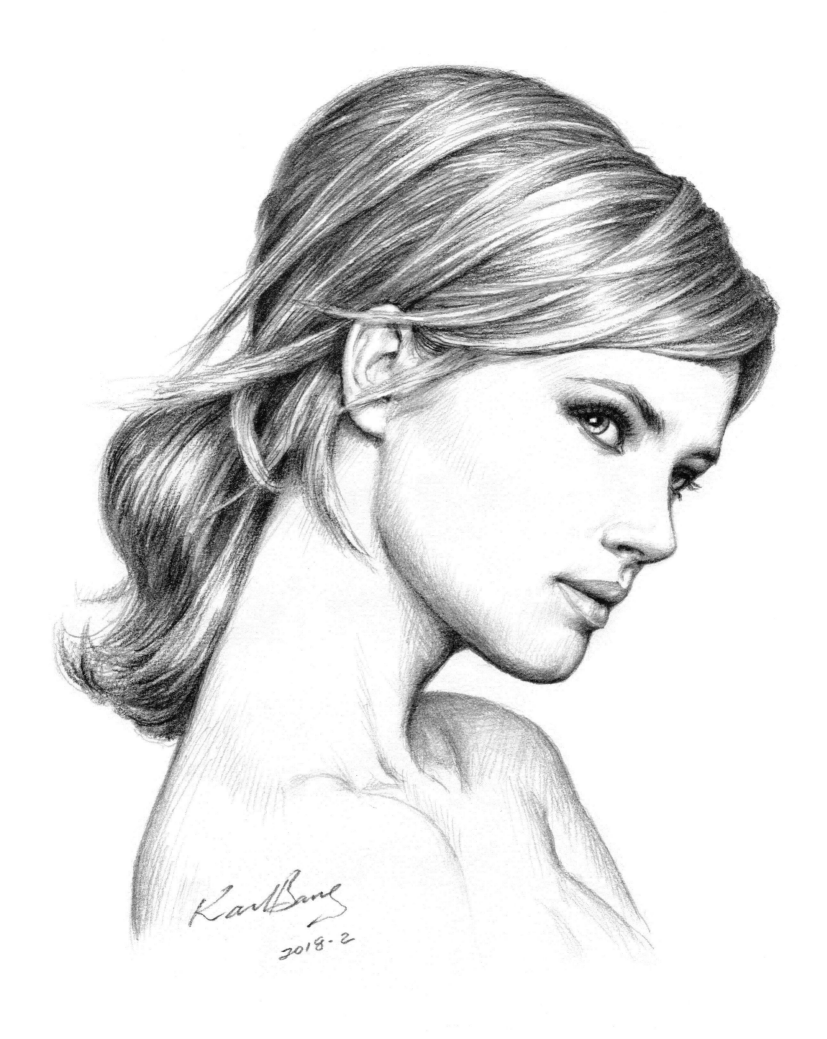

露肩少女扭头睨视：视线、眼平线与肩平线在不同
角度，形成生动的画面感。头部的扭转，让画者能看到
一点脸的底部。讲究的发型需要画者耐心观察，认真描绘，
如发型画得潦草凌乱，会破坏整个画面的美感。

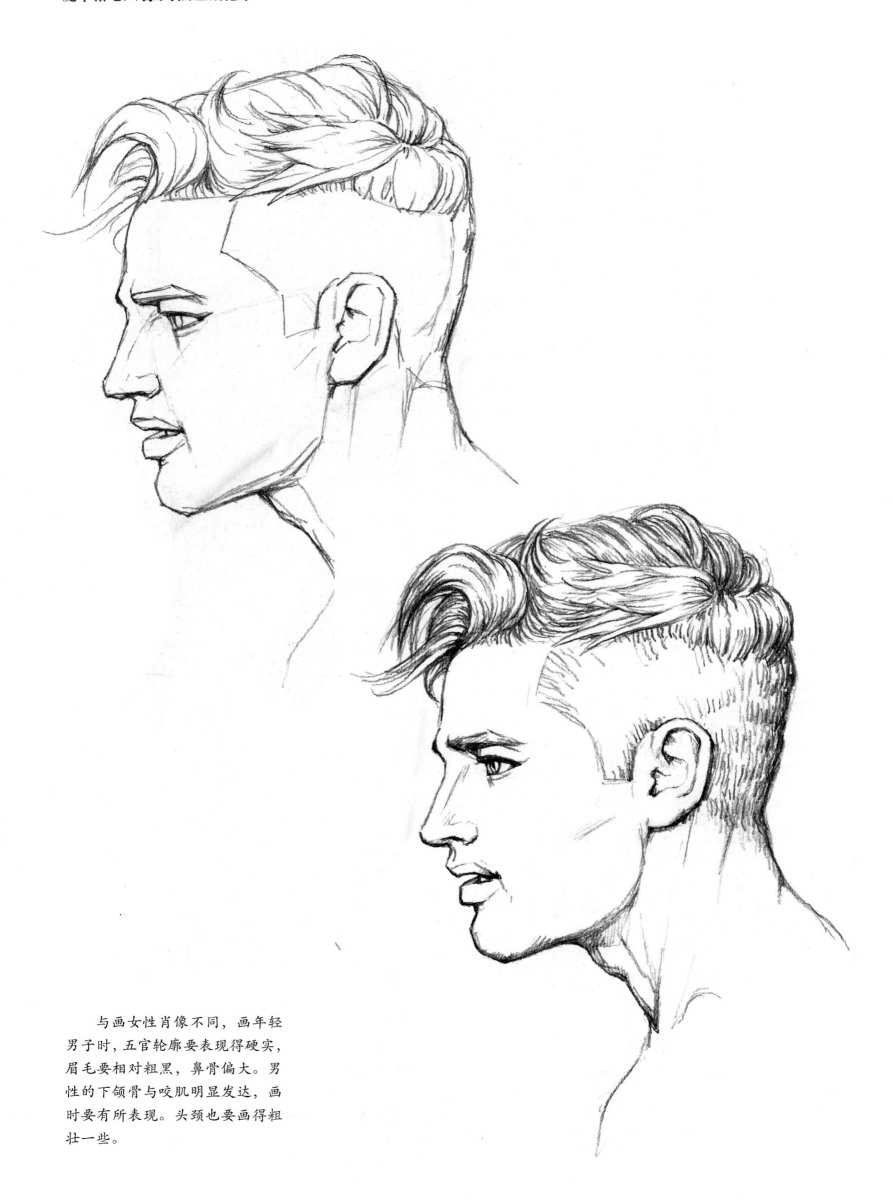

与画女性肖像不同，画年轻
男子时，五官轮廓要表现得硬实，
眉毛要相对粗黑，鼻骨偏大。男
性的下颌骨与咬肌明显发达，画
时要有所表现。头颈也要画得粗
壮一些。

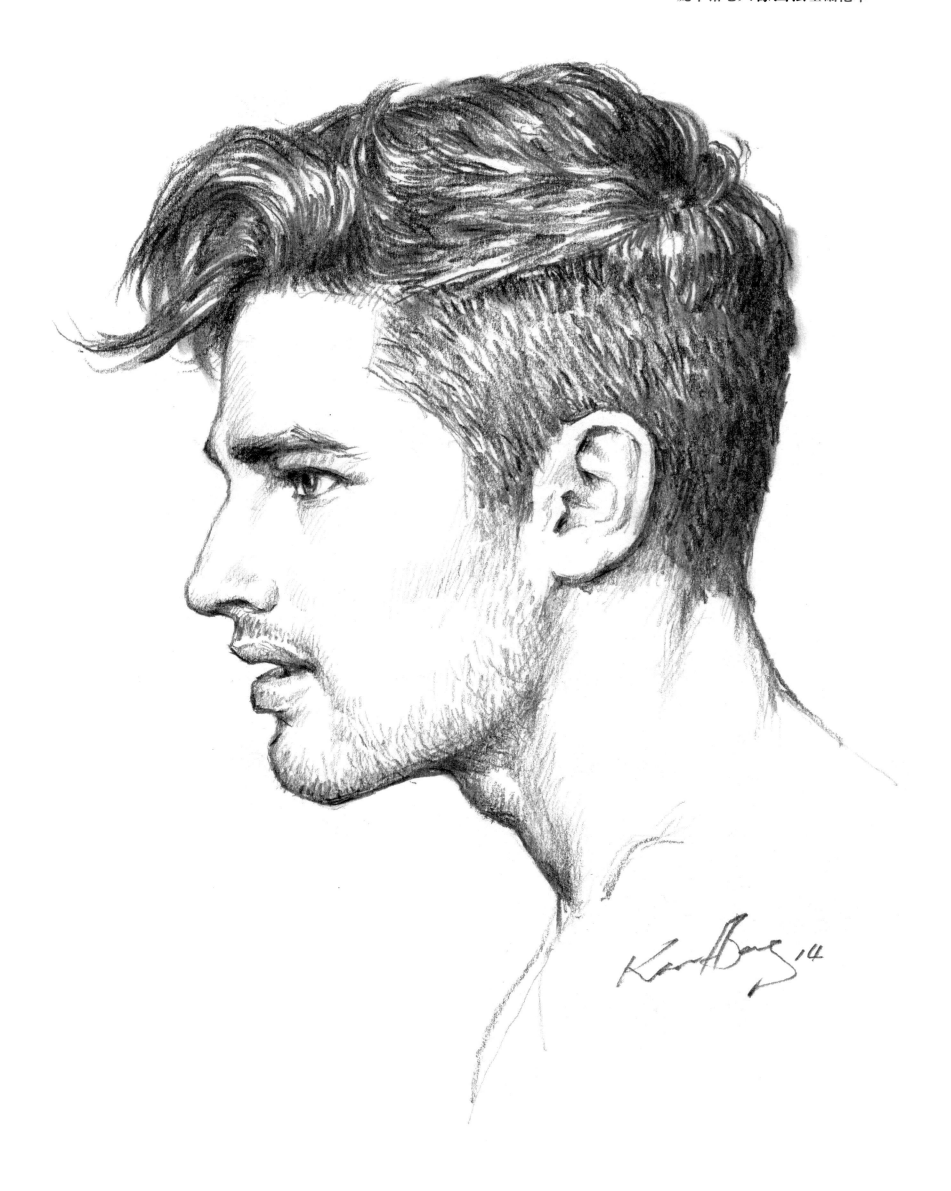

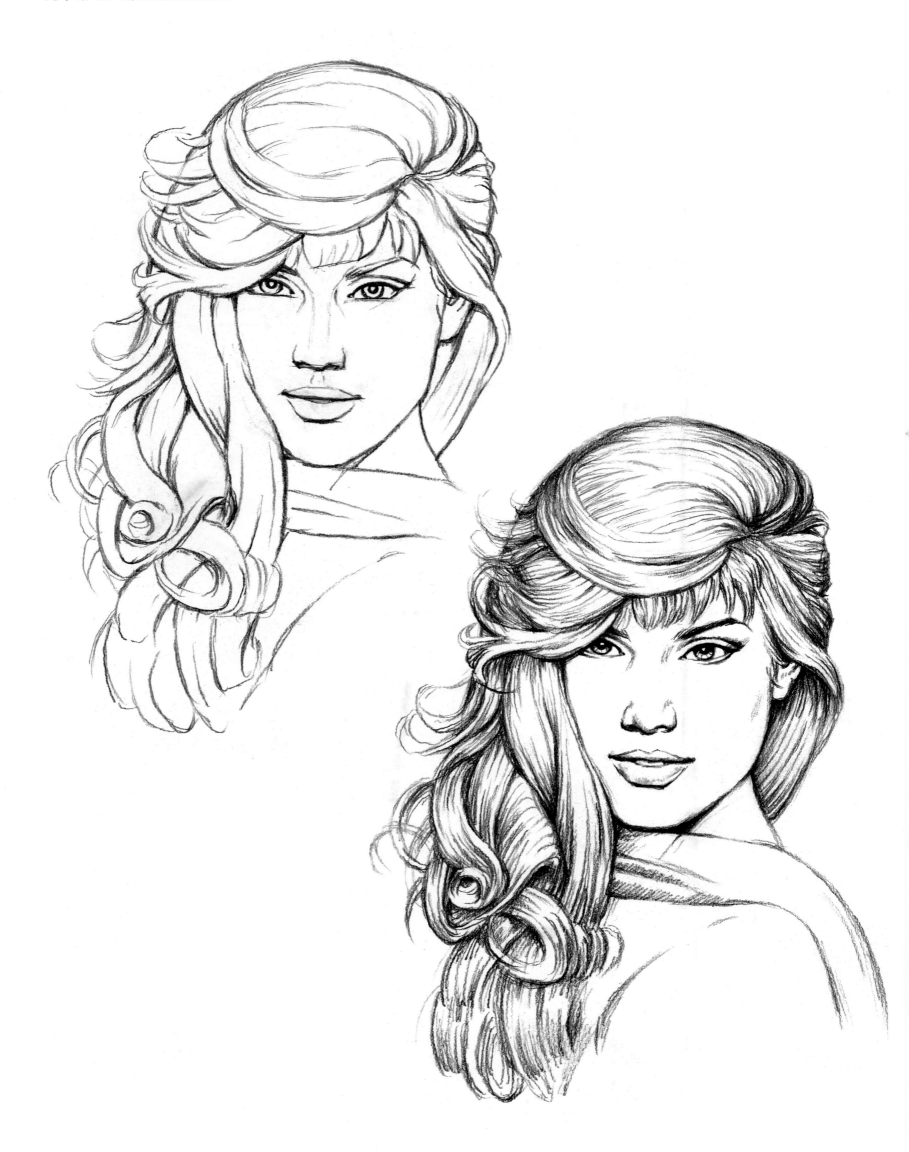

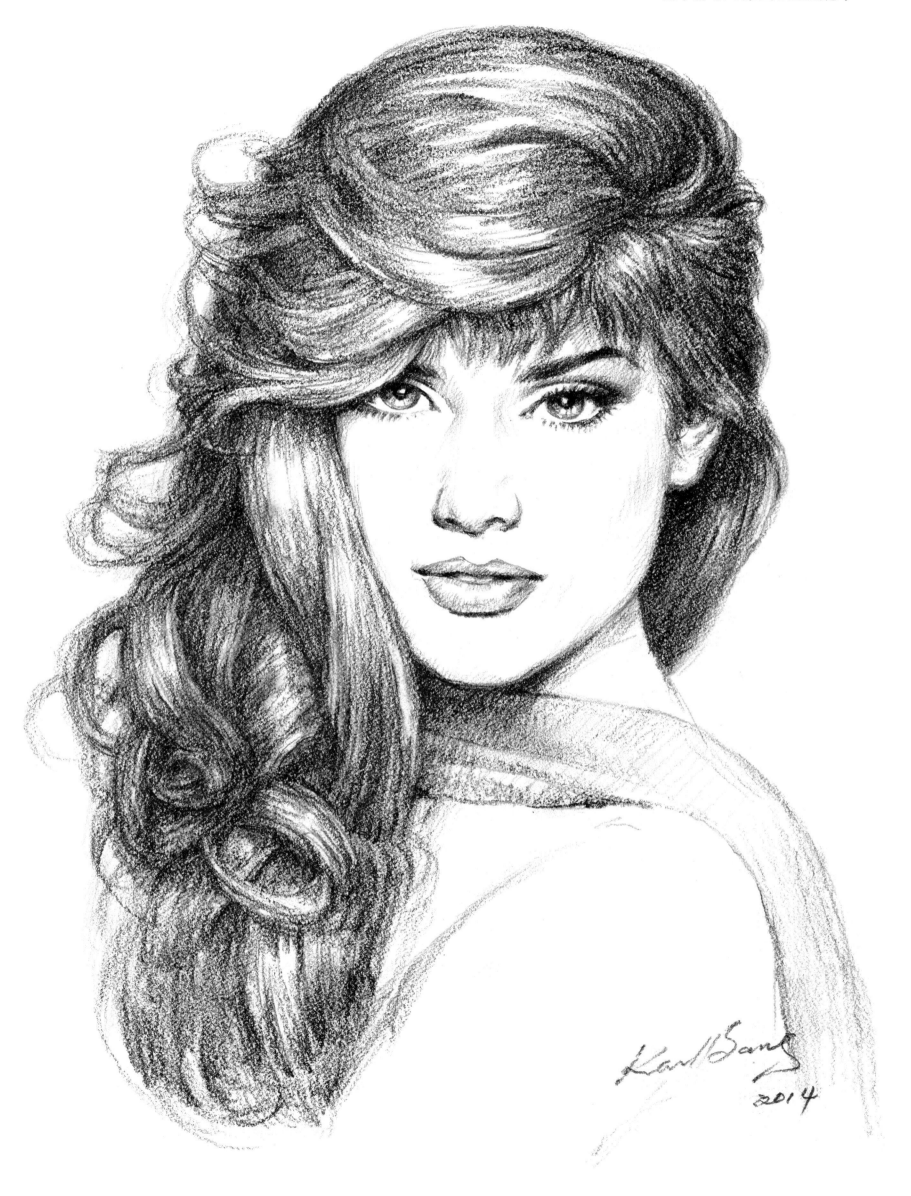

## 图书在版编目（CIP）数据

庞卡铅笔人像画法基础范本 ／ 庞卡著． — 上海 ：
上海人民美术出版社，2022.8
ISBN 978-7-5586-2382-0

Ⅰ．①庞… Ⅱ．①庞… Ⅲ．①铅笔画－人物画技法
Ⅳ．①J214.1

中国版本图书馆CIP数据核字(2022)第155012号

**庞卡铅笔人像画法基础范本**

著　　者：庞　卡
策　　划：张旻蕾
图文策划：张旻蕾
责任编辑：潘志明
技术编辑：齐秀宁
出版发行：上海人民美術出版社
　　　　　（上海市闵行区号景路159弄A座7F）
印　　刷：浙江天地海印刷有限公司
开　　本：787×1092　　1/8
印　　张：9
版　　次：2022年11月第1版
印　　次：2022年11月第1次
印　　数：0001-2720
书　　号：ISBN 978-7-5586-2382-0
定　　价：68.00元